DESIGN SERIES **13**

SKETCH 5,000 CUT
ILLUSTRATION 02
약화5,000컷 02

미술도서연구회 편

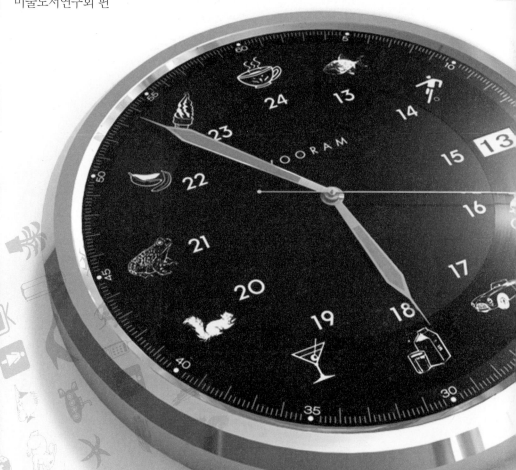

도서출판 오람

인 물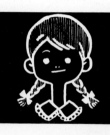

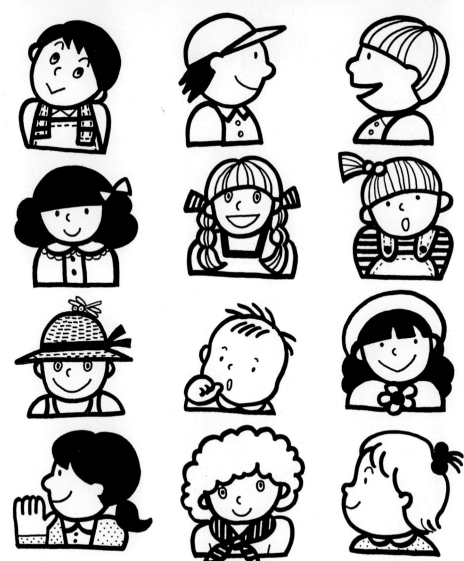

5

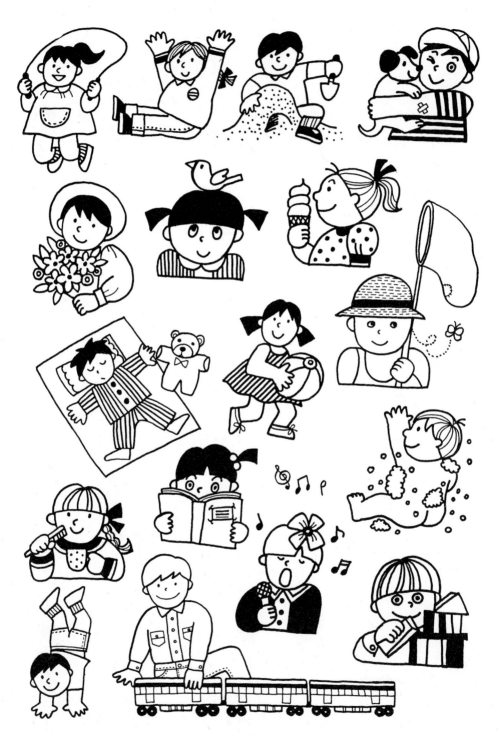

10

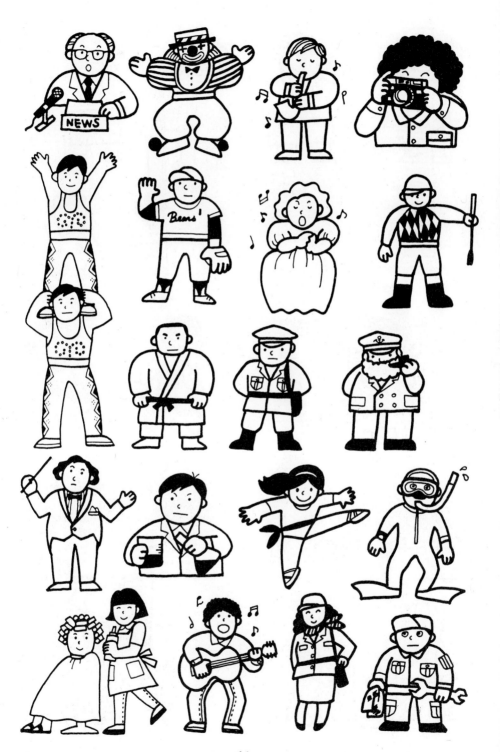

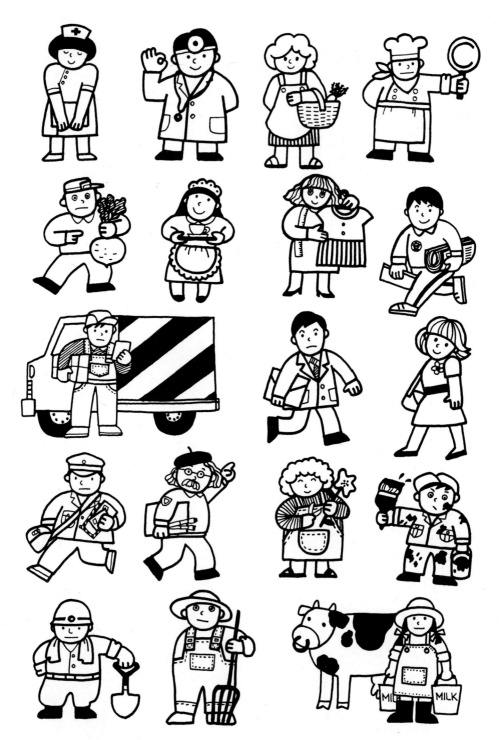

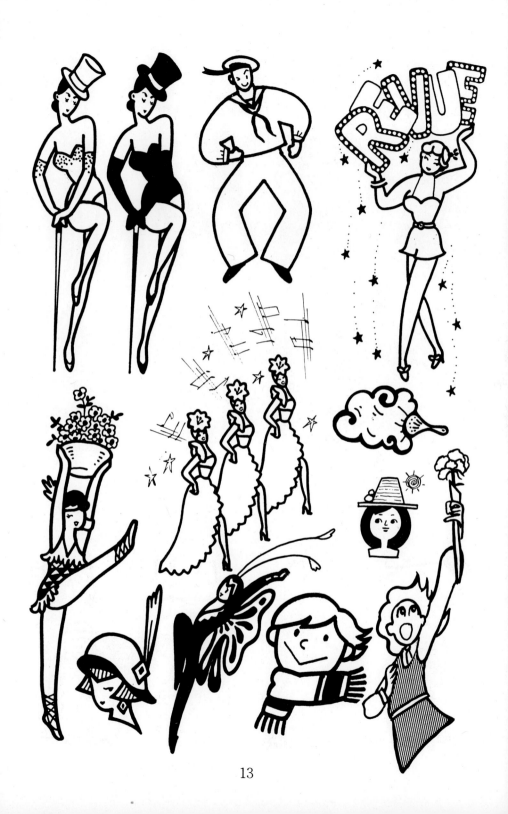

13

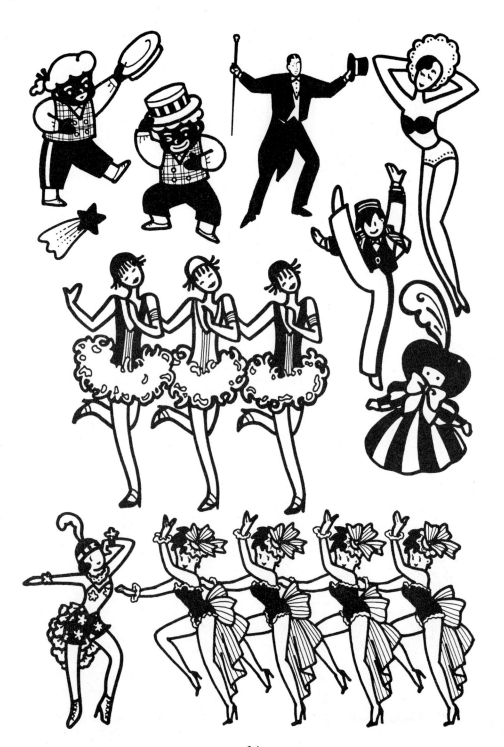

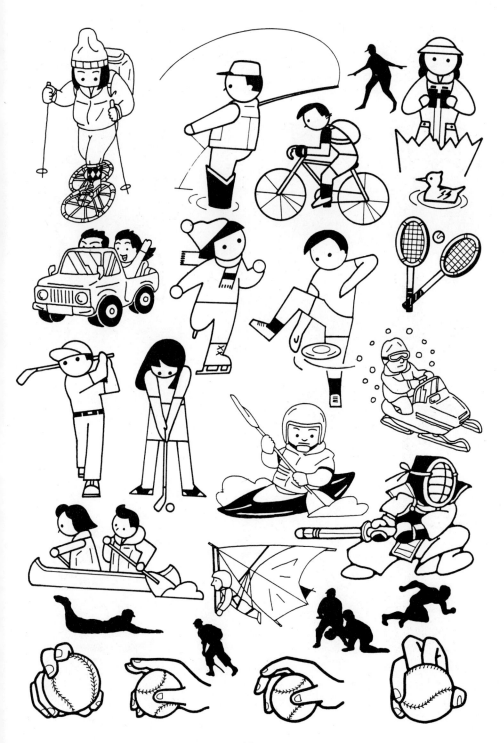

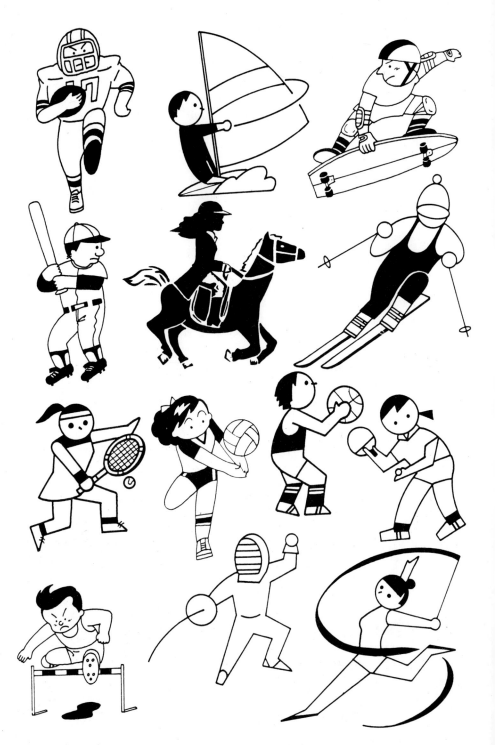

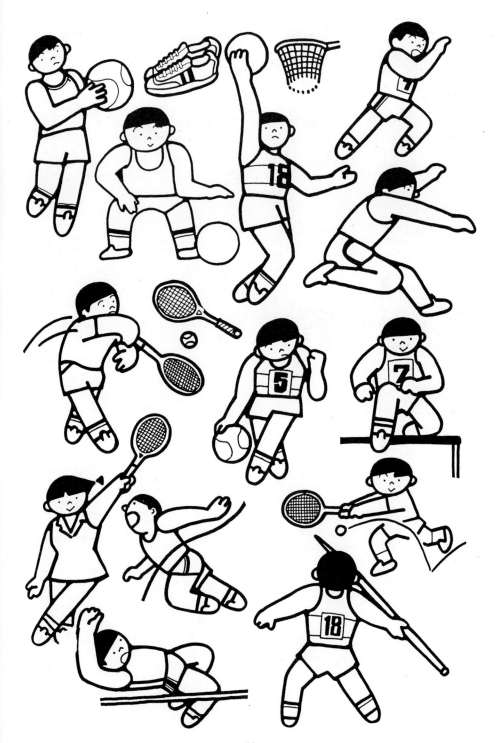

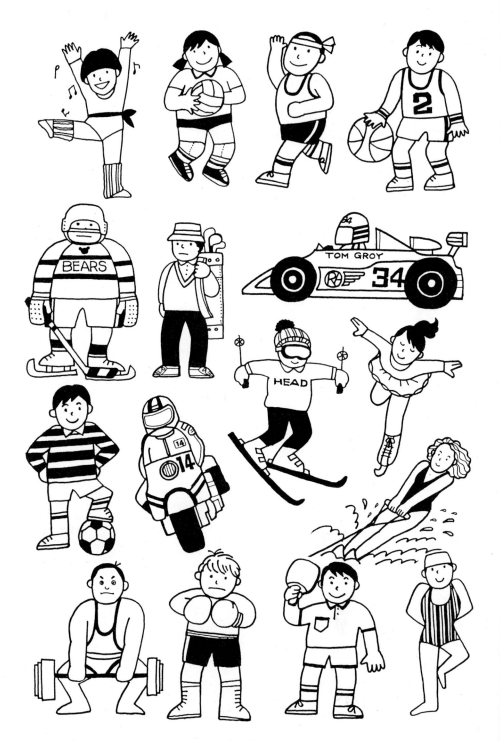

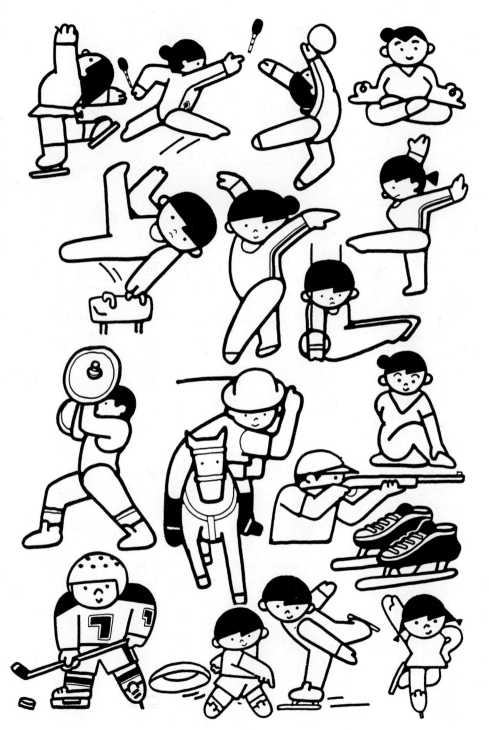

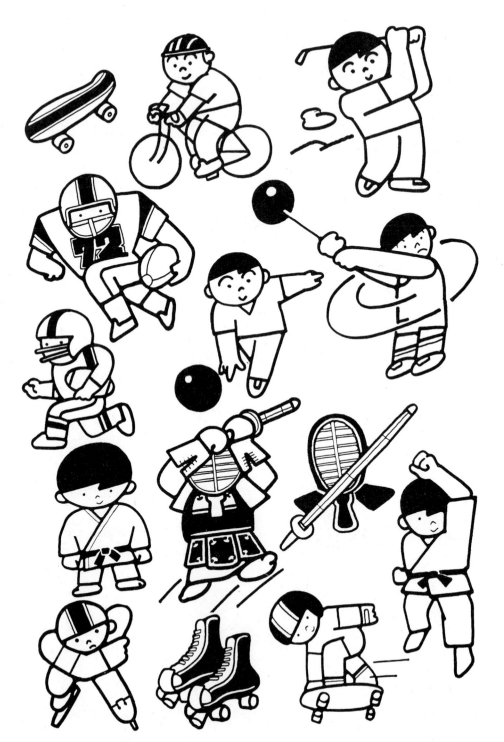

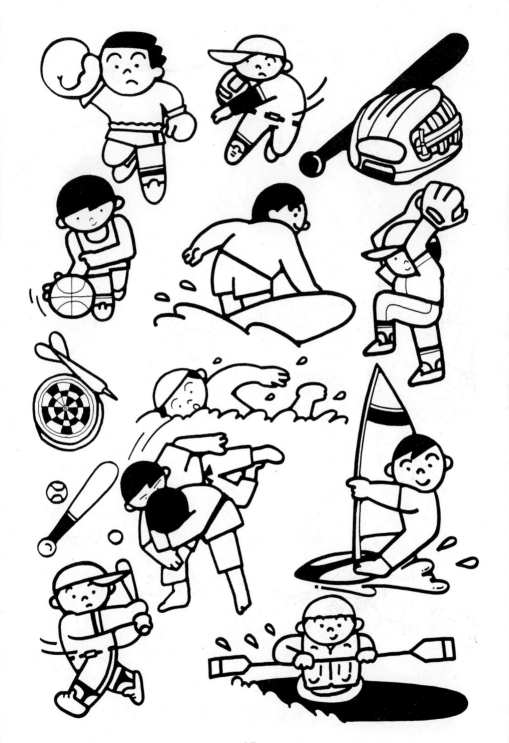

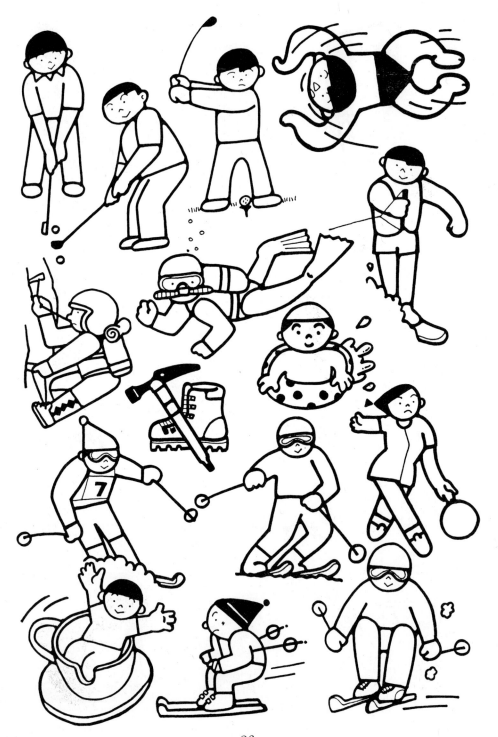

동화속의 주인공

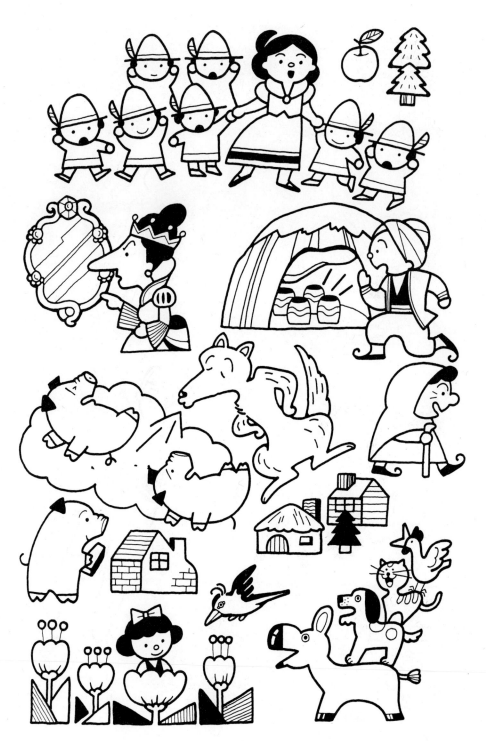

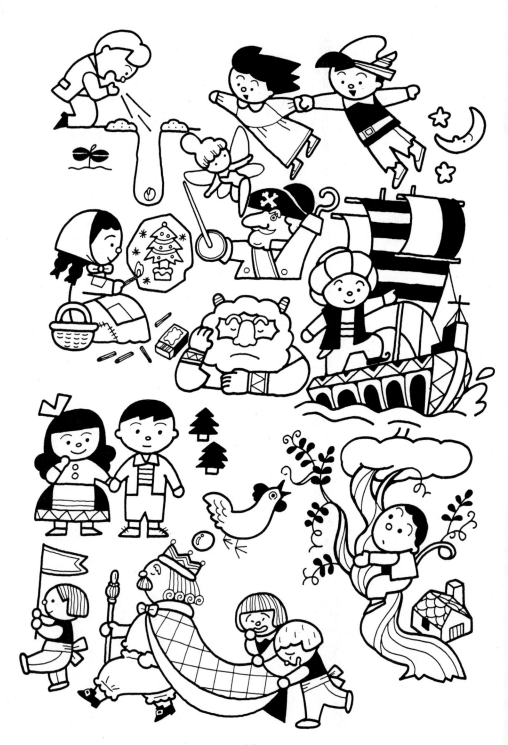

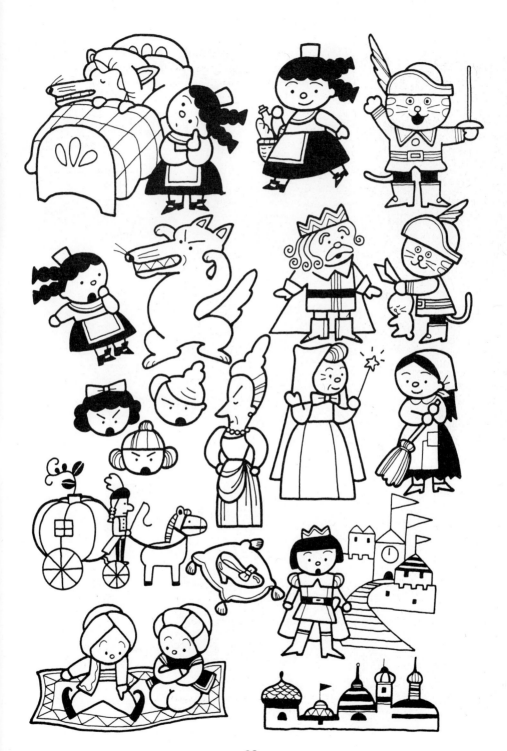

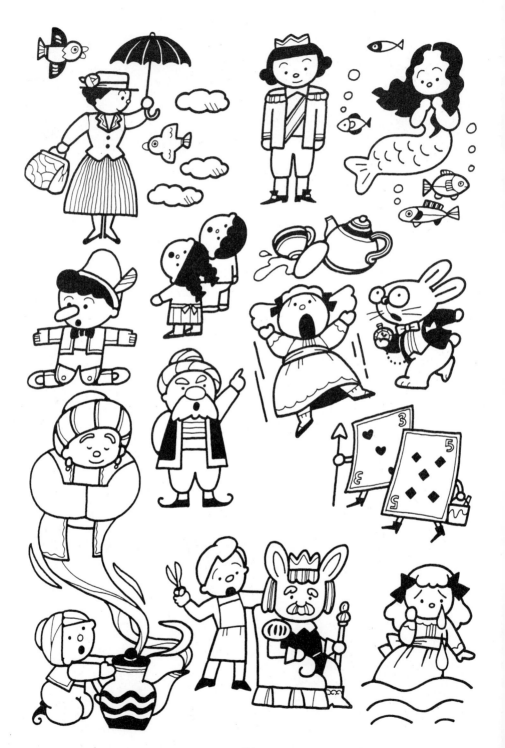

동 물

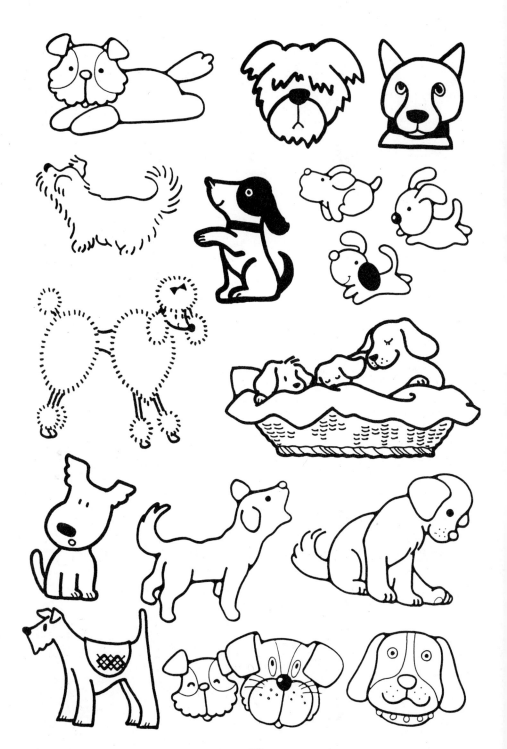

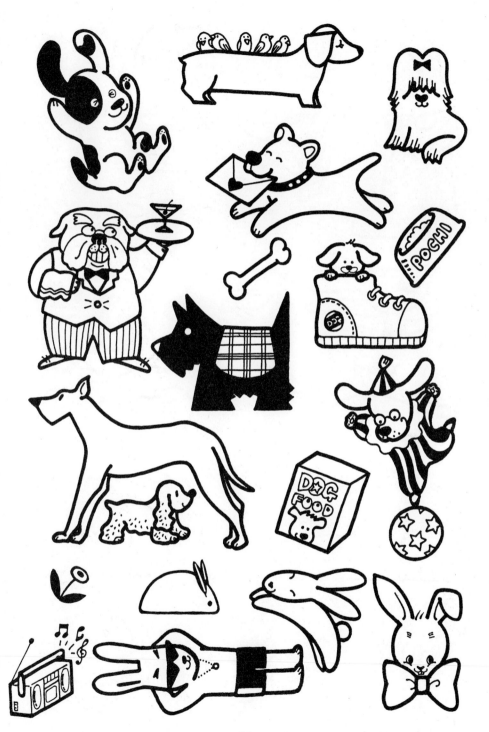

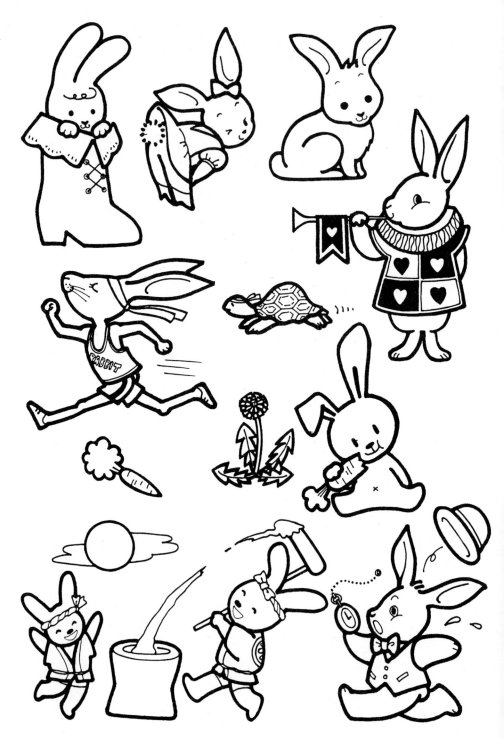

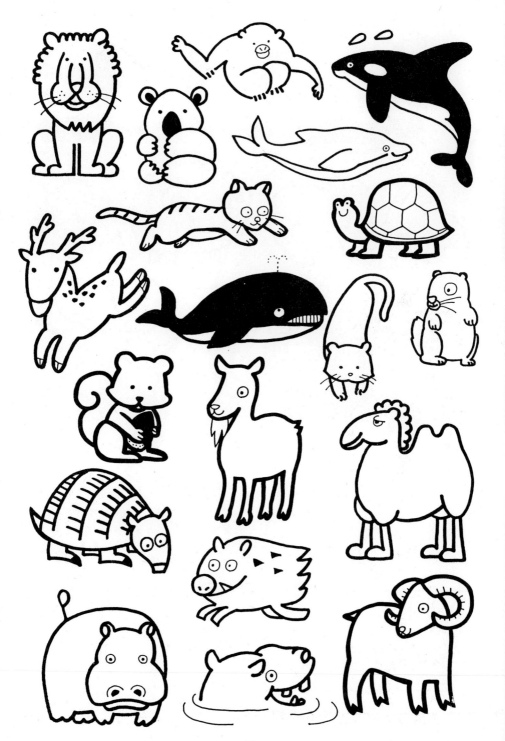

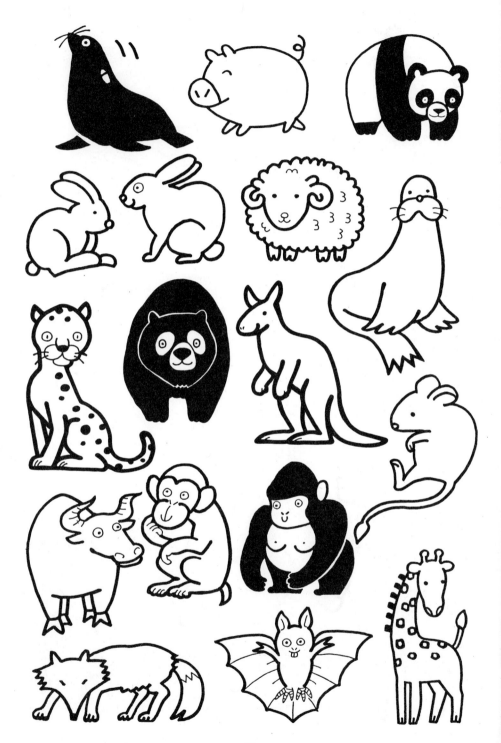

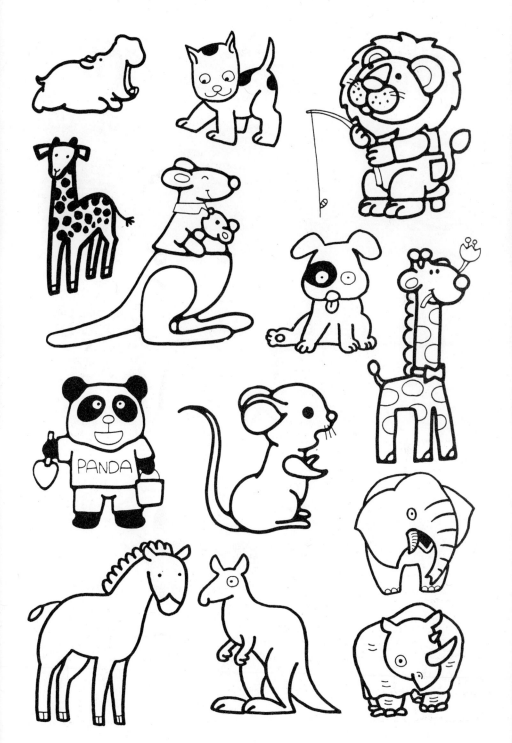

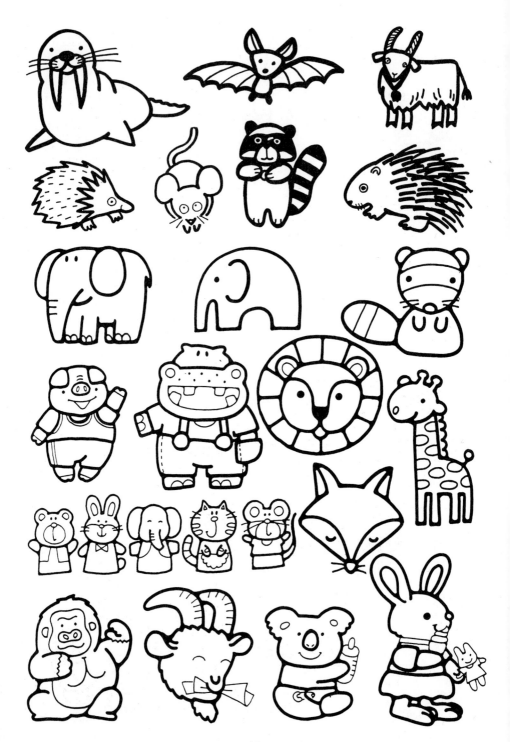

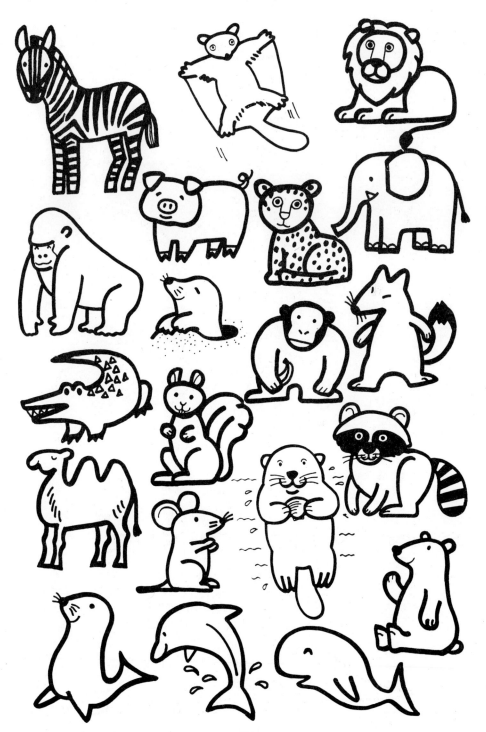

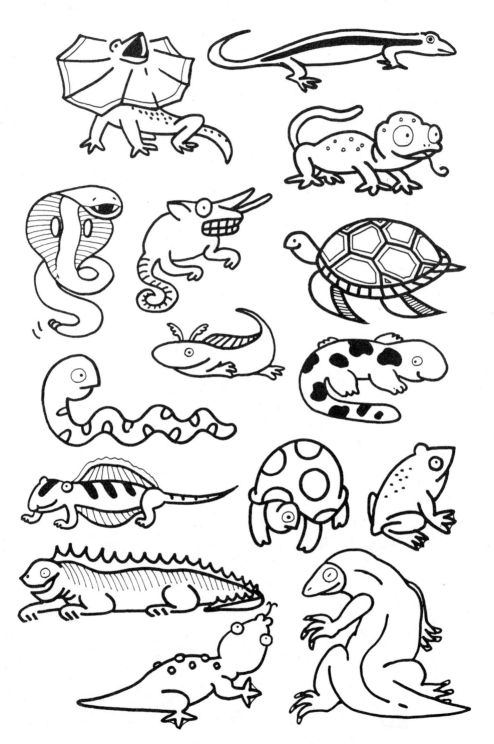

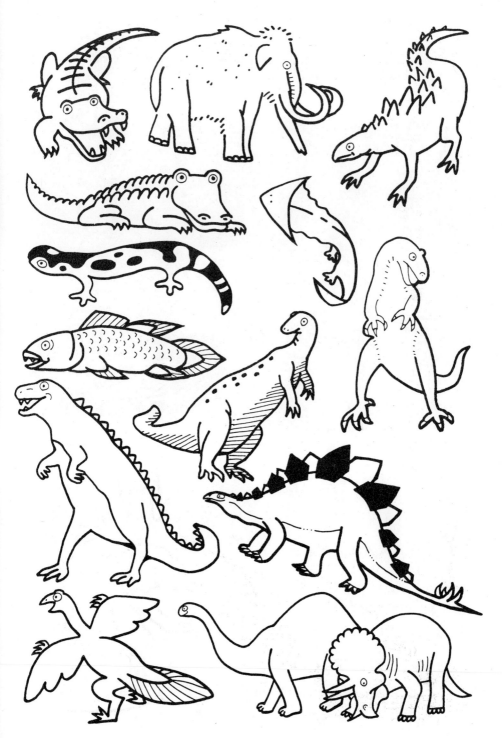

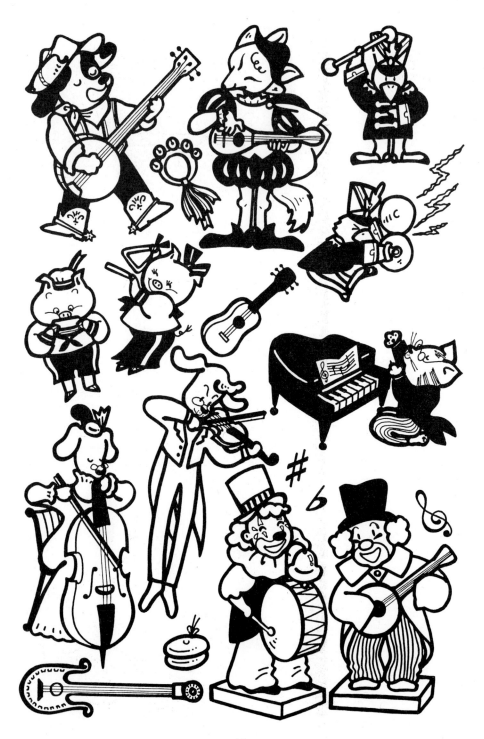

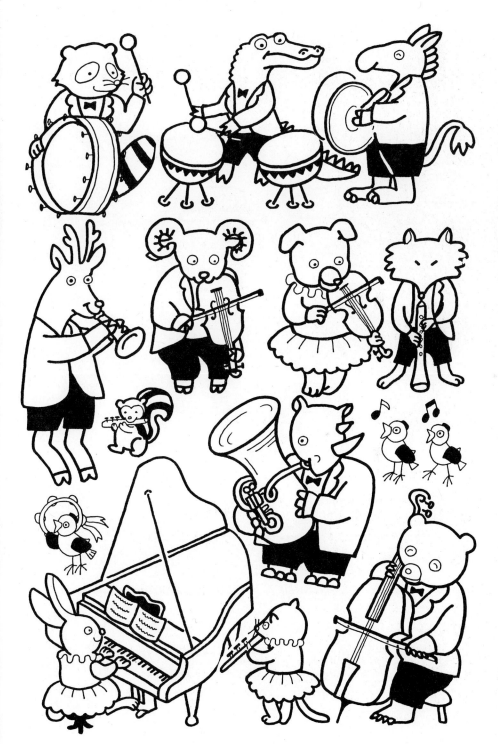

조 류

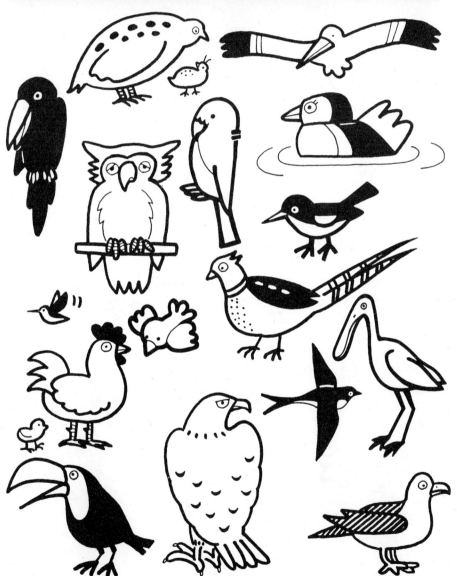

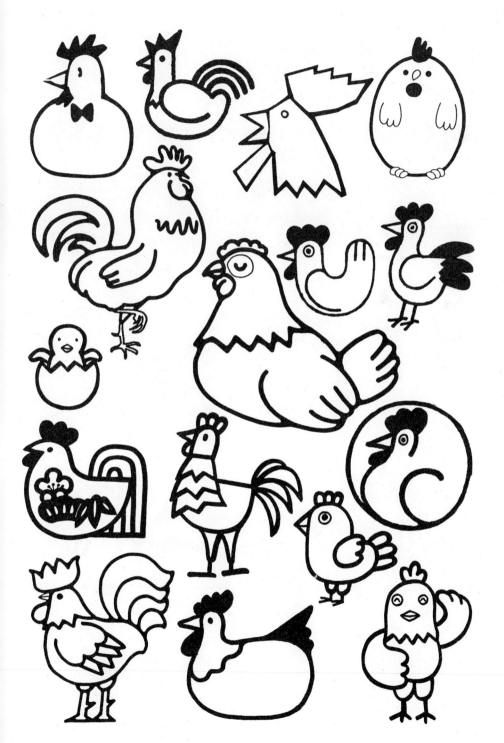

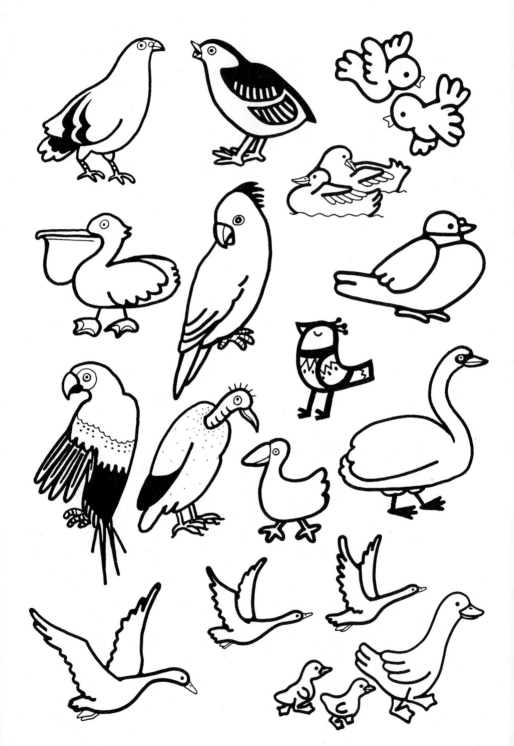

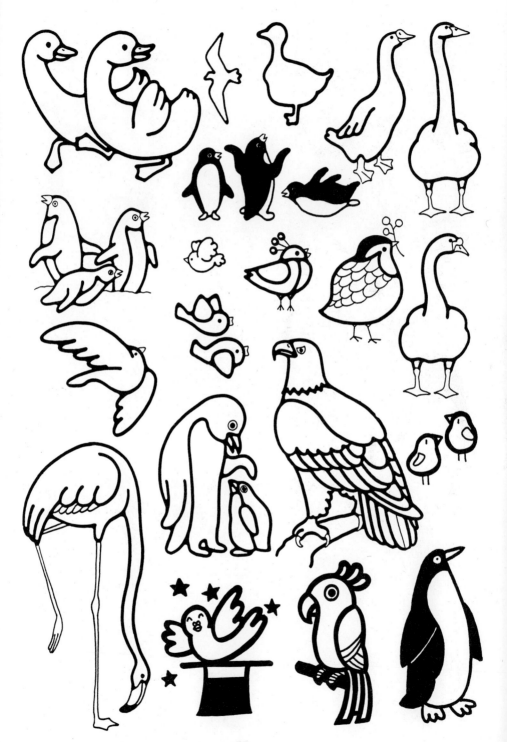

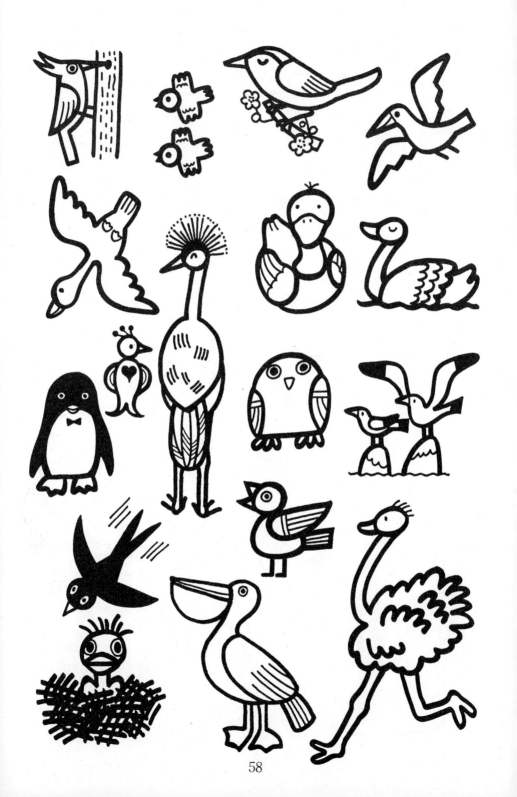

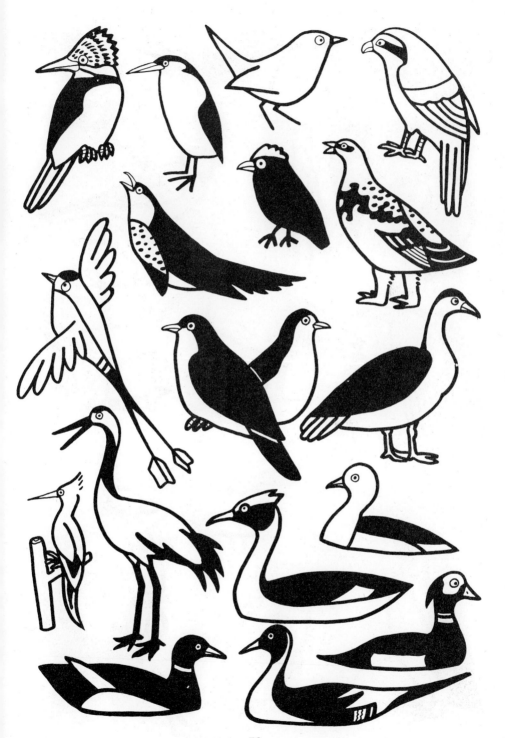

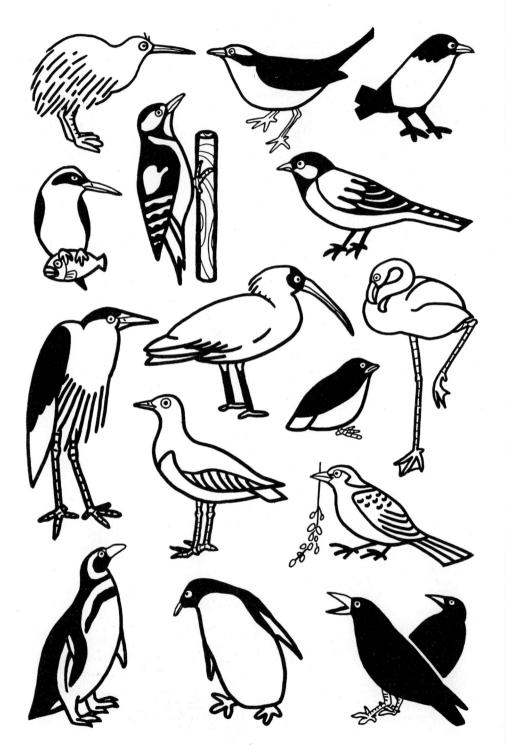

곤 충

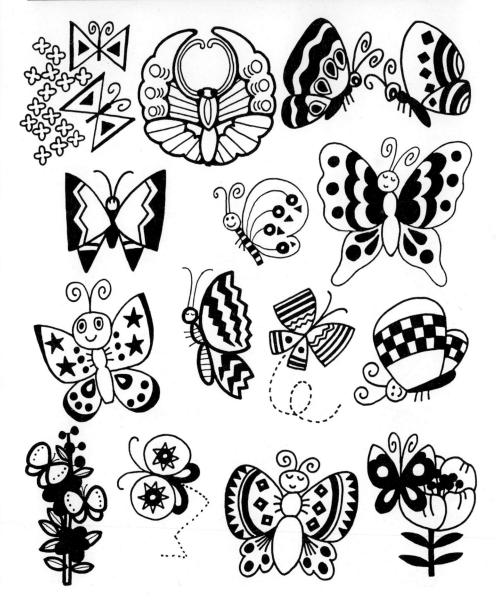

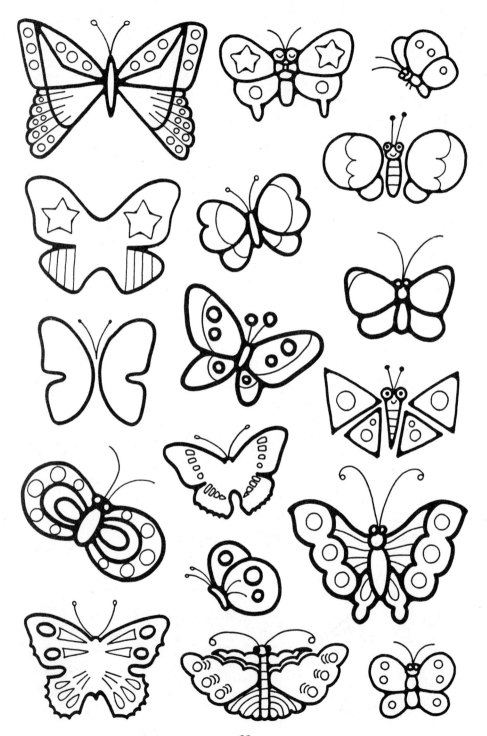

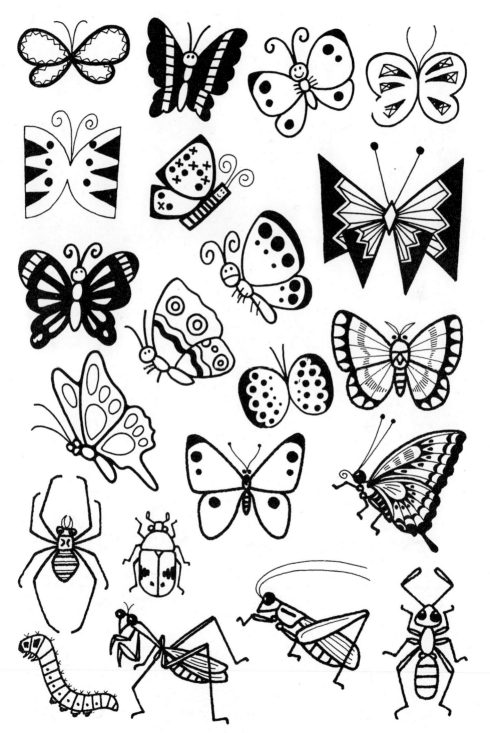

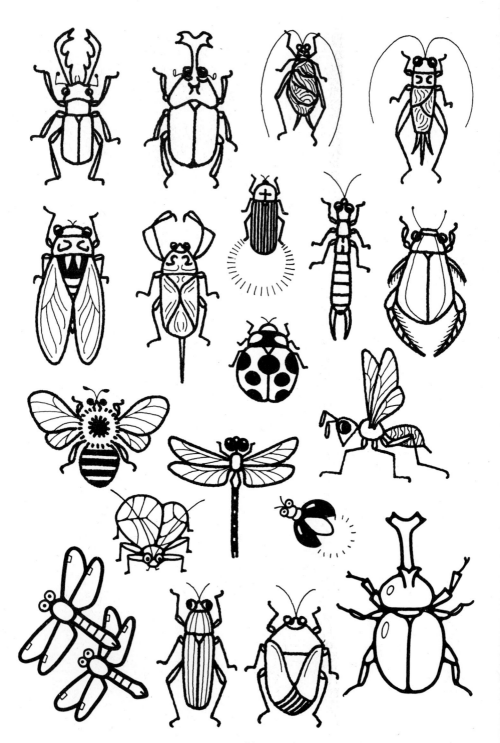

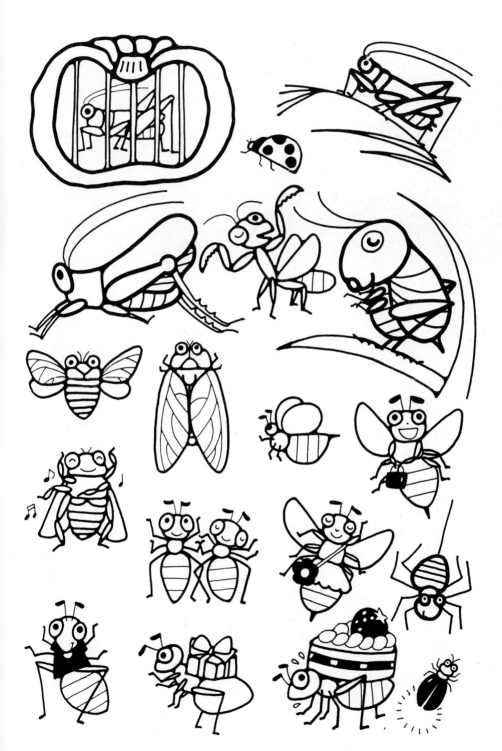

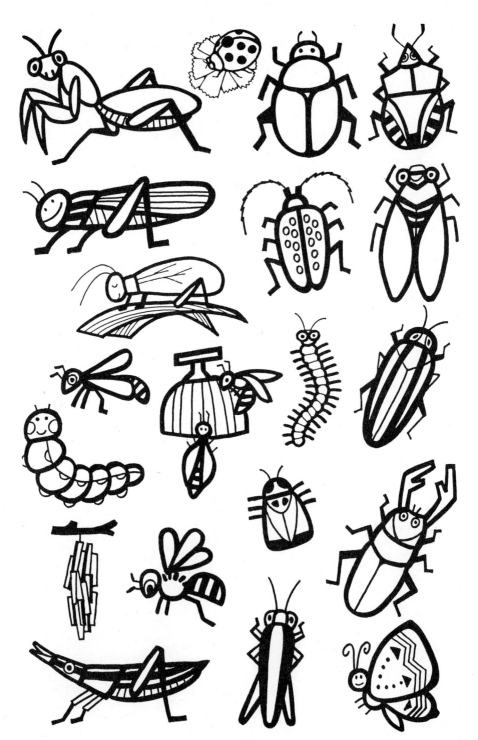

어 류

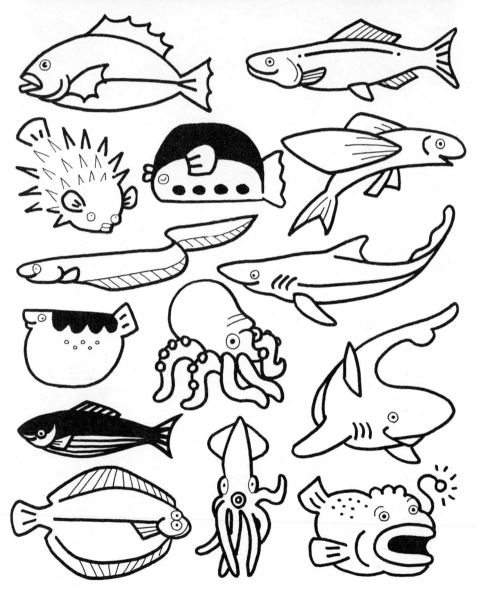

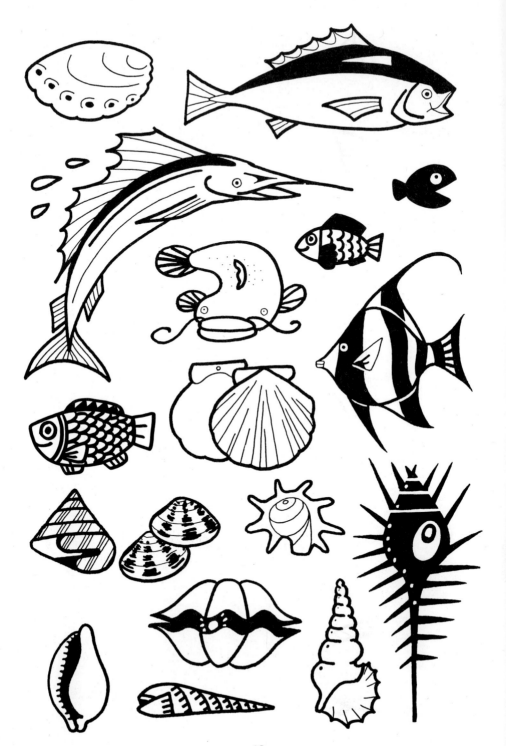

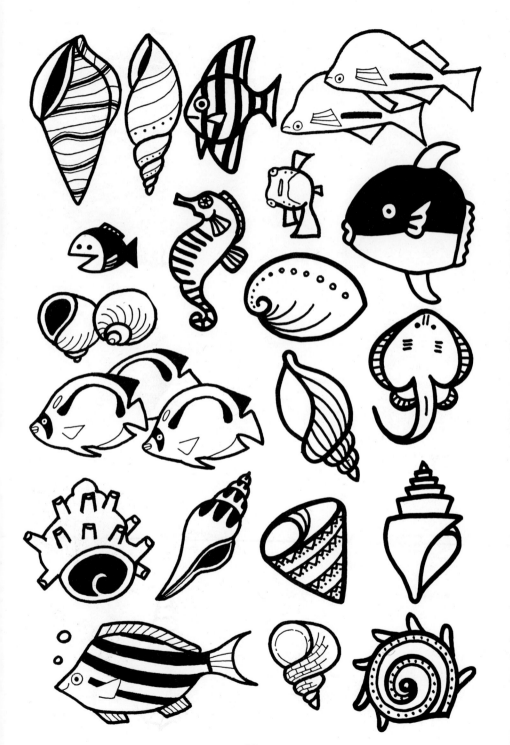

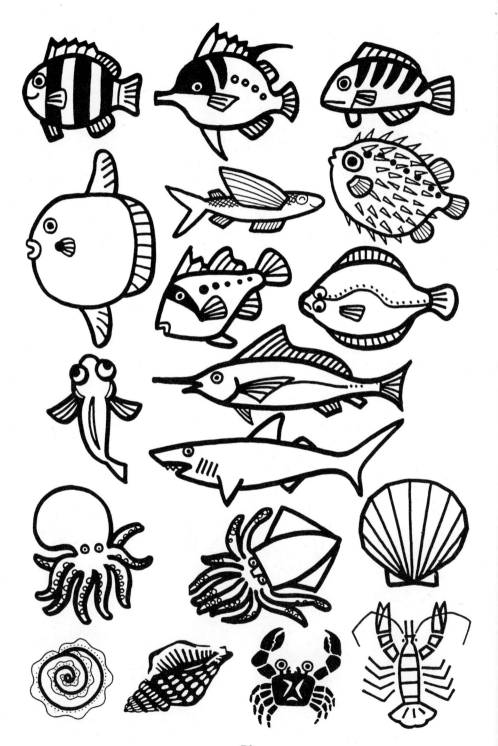

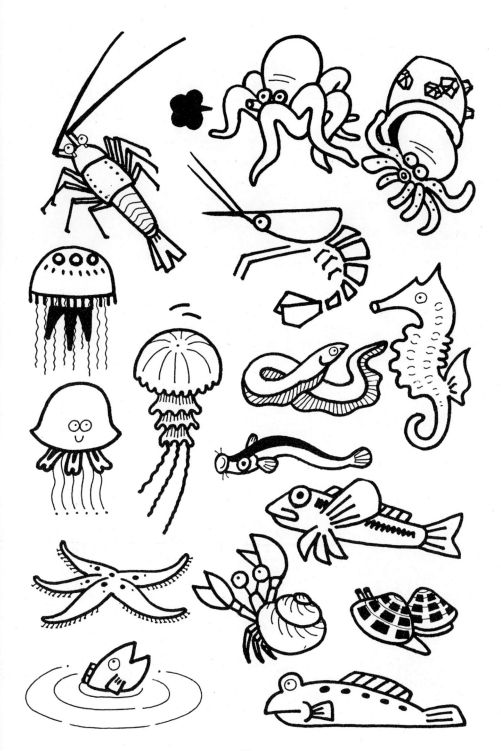

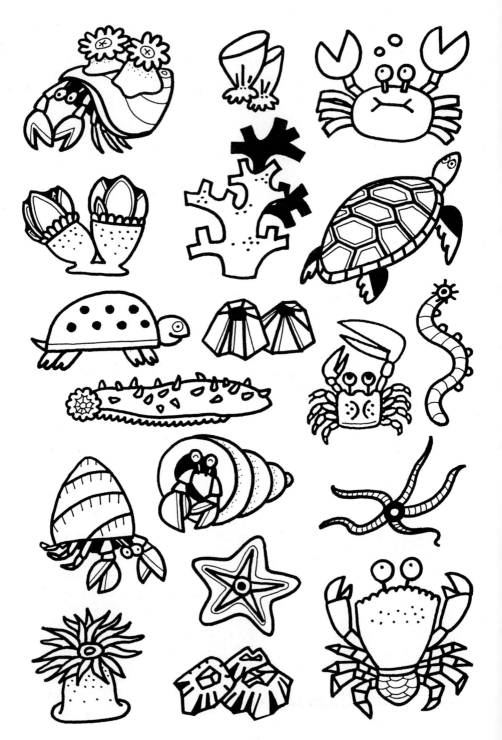

식 물

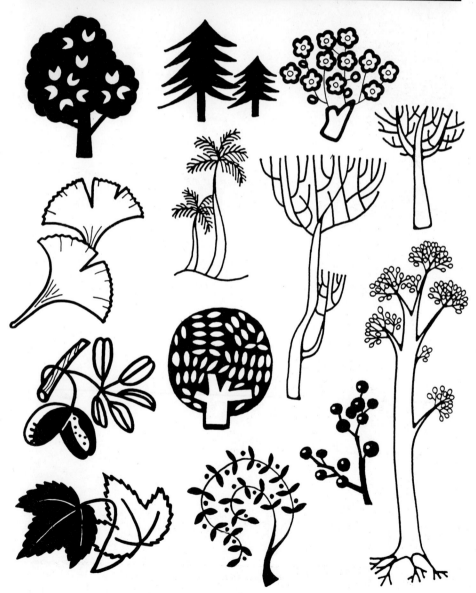

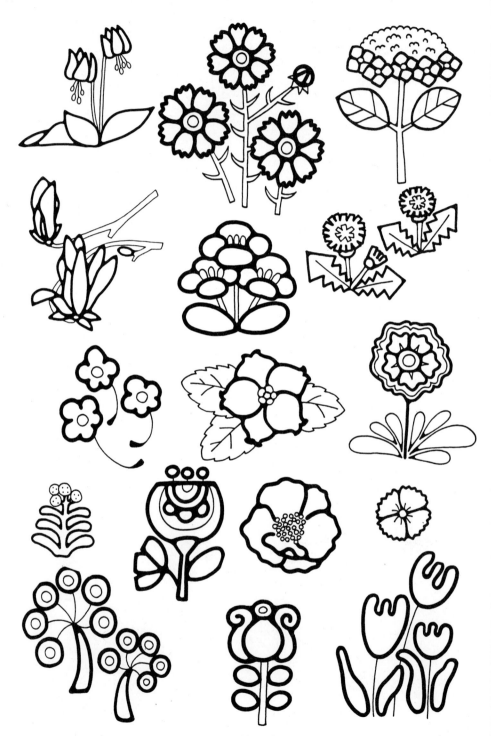

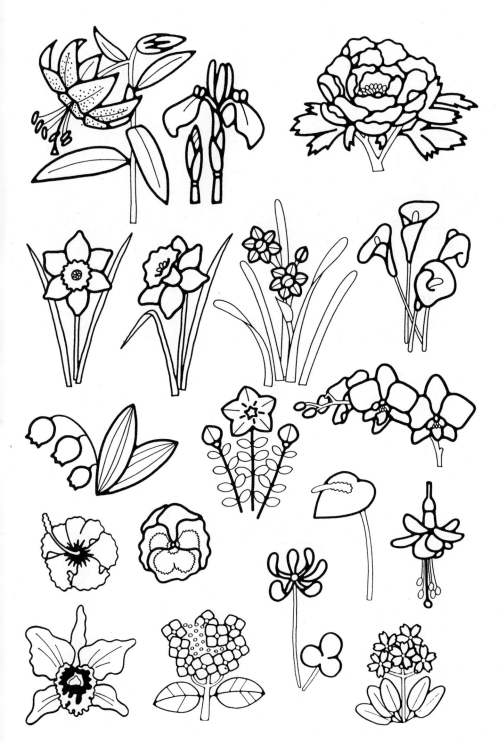

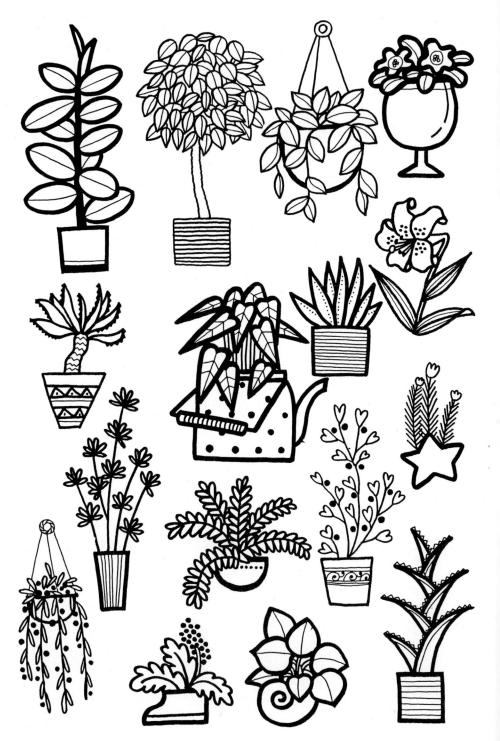

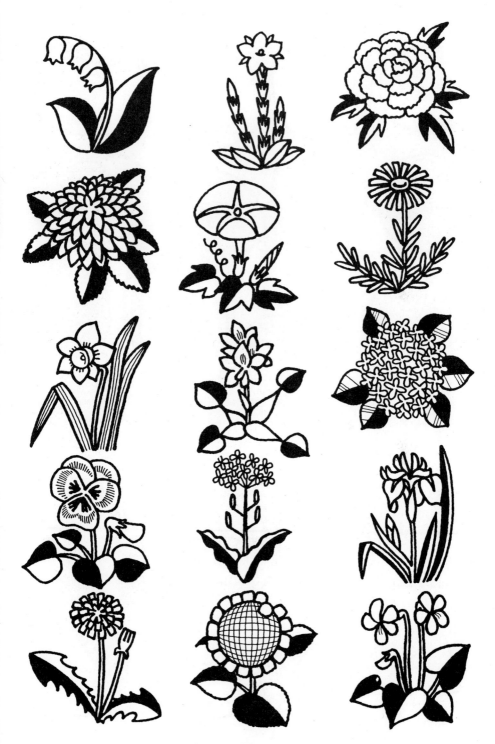

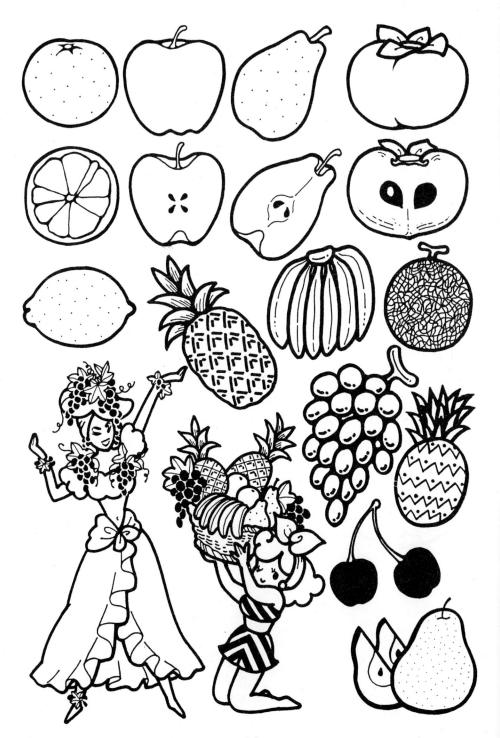

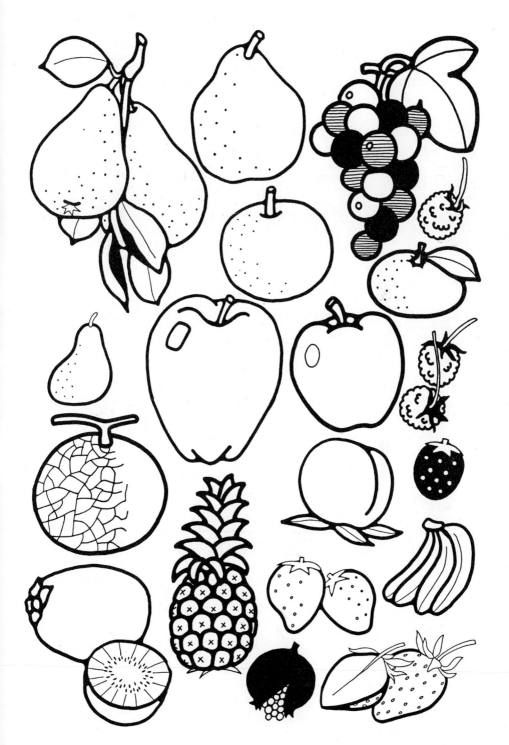

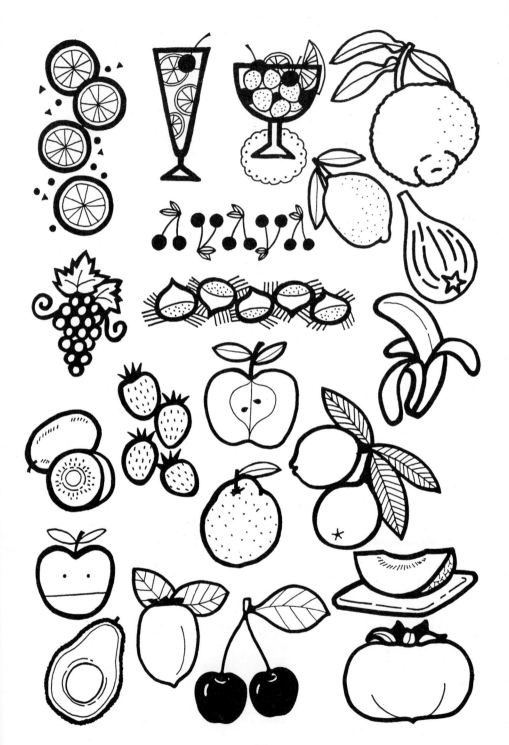

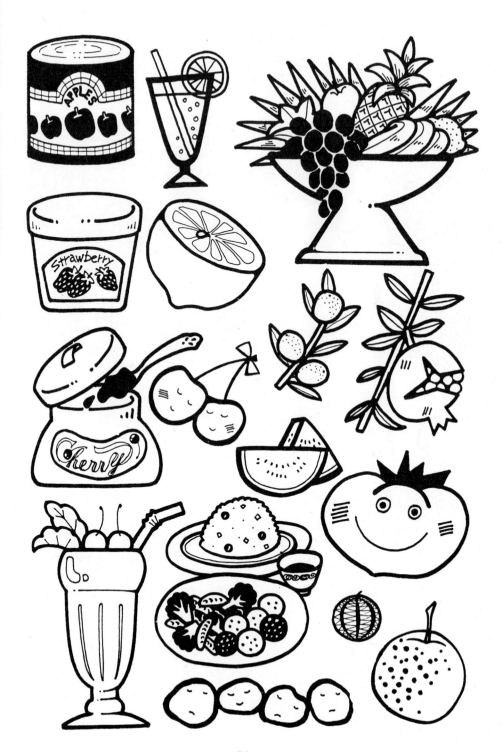

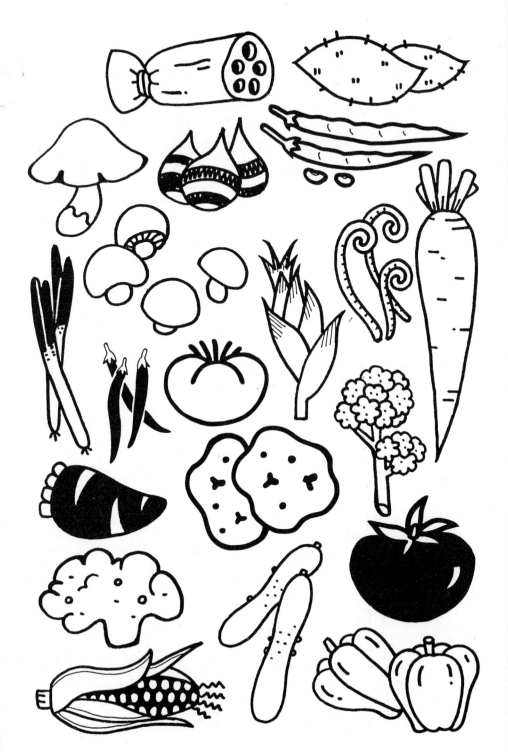

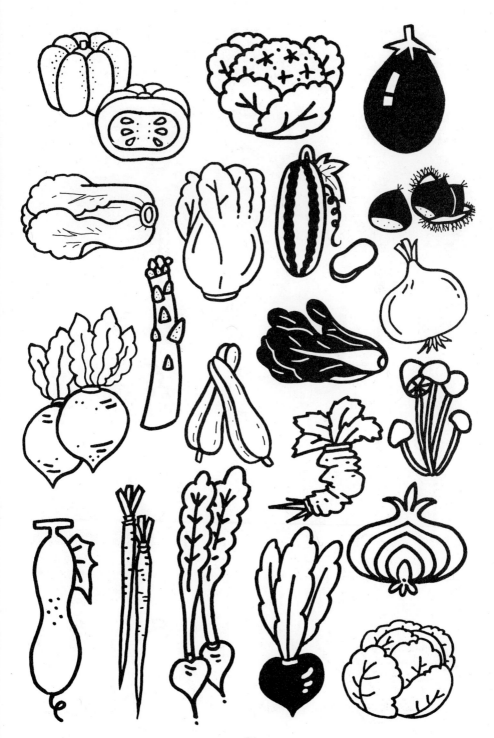

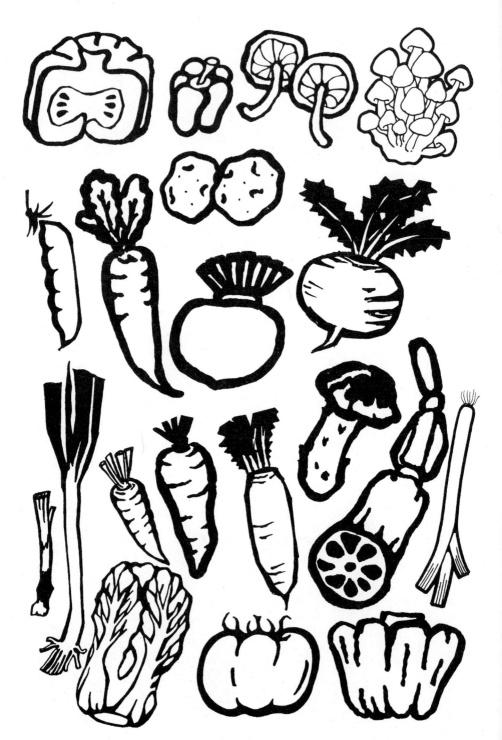

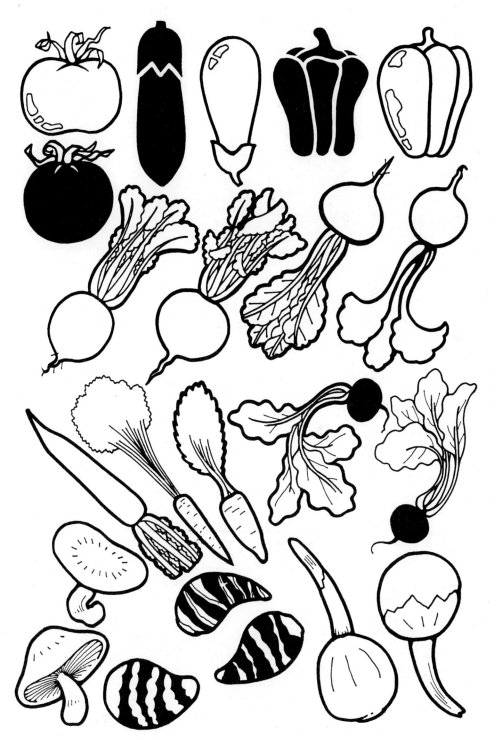

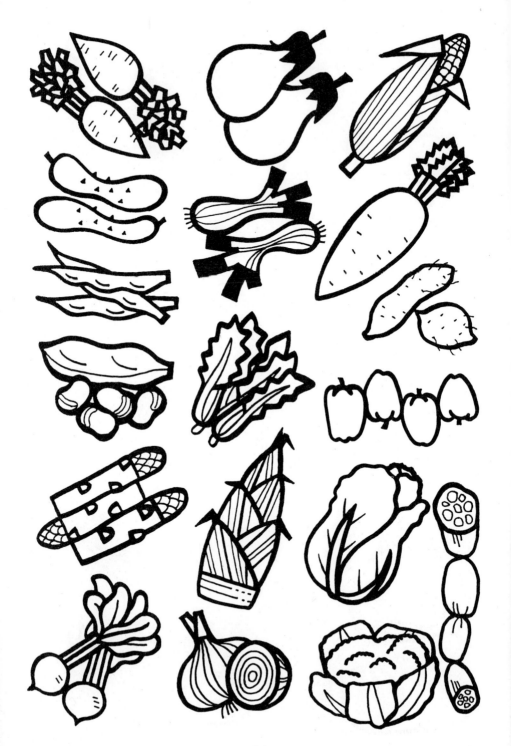

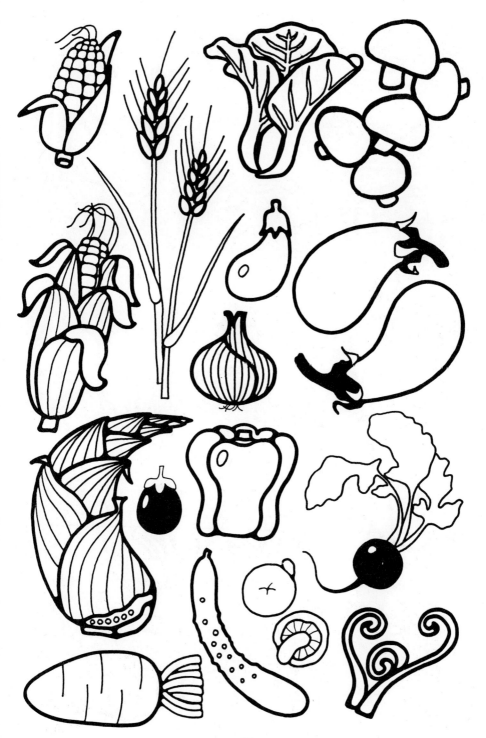

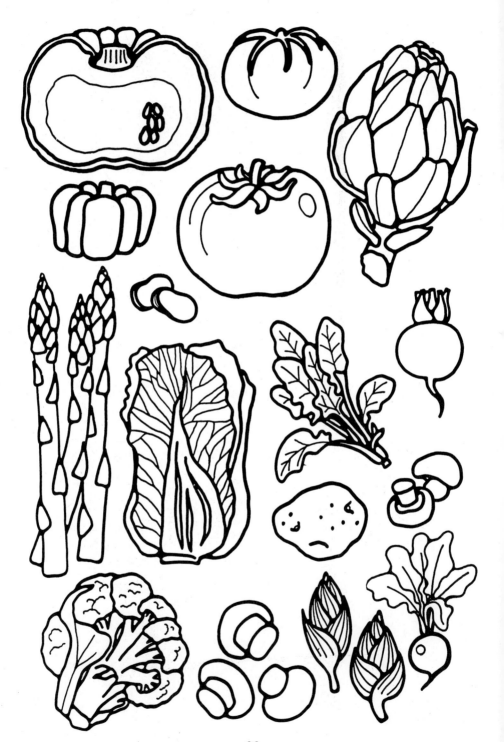

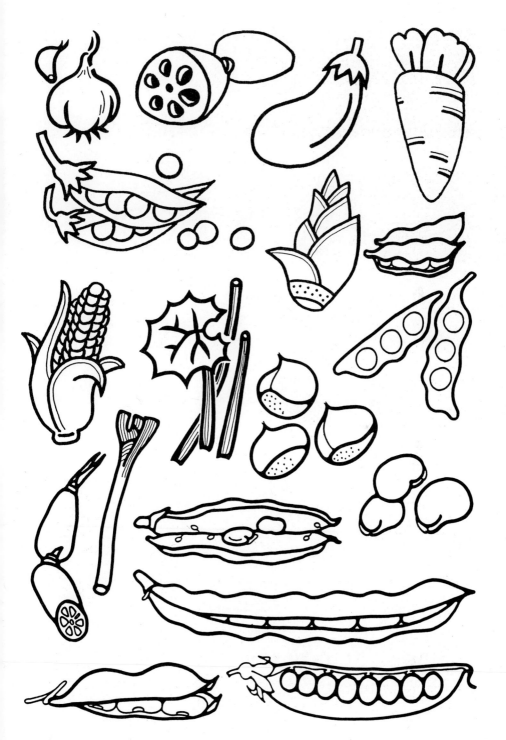

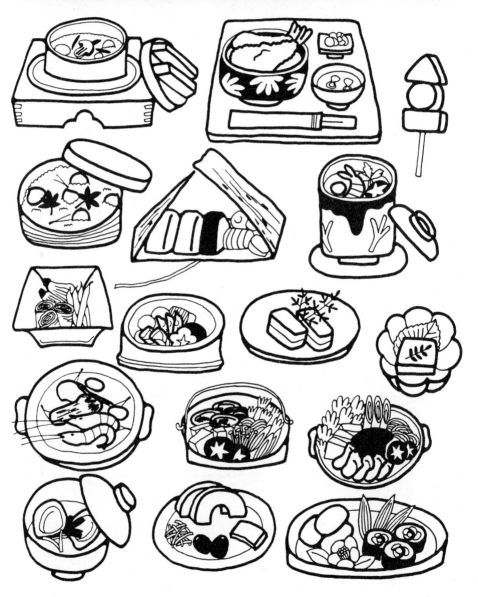

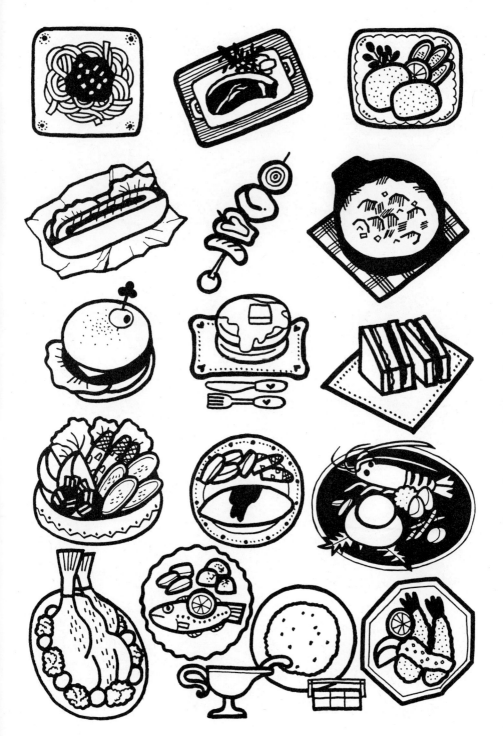

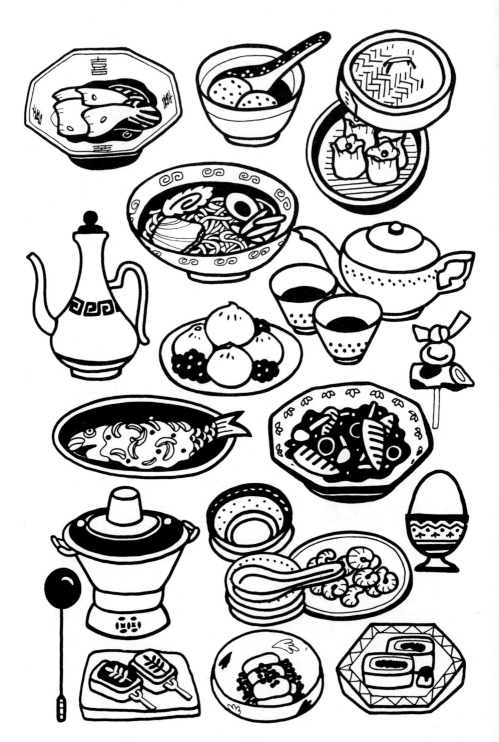

103

기물·인형·의류

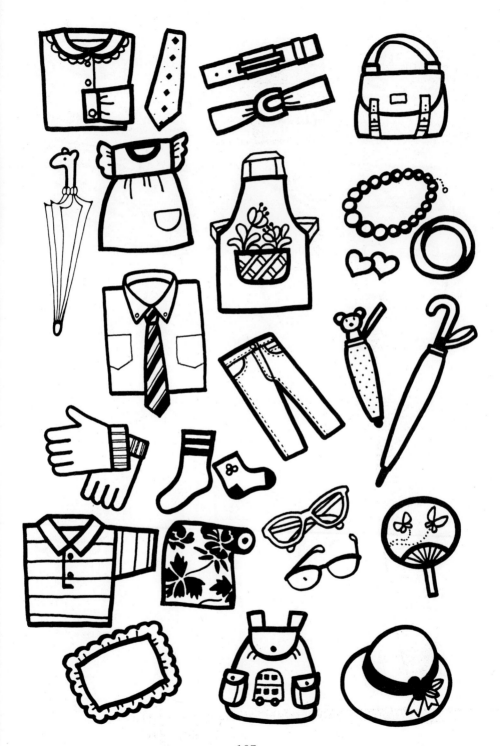

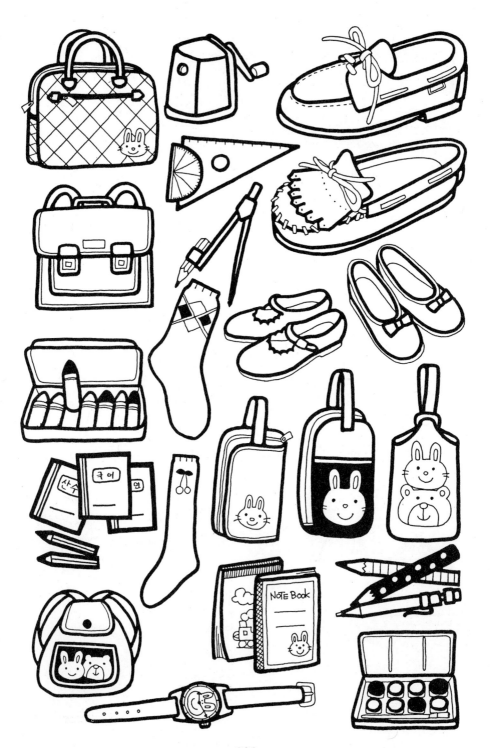

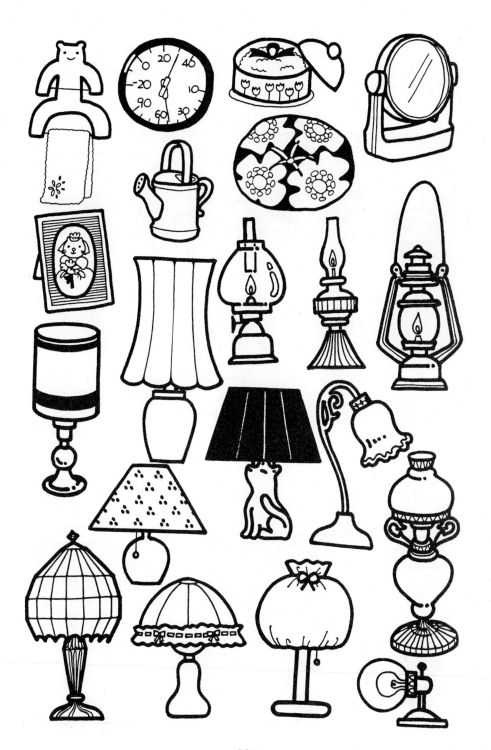

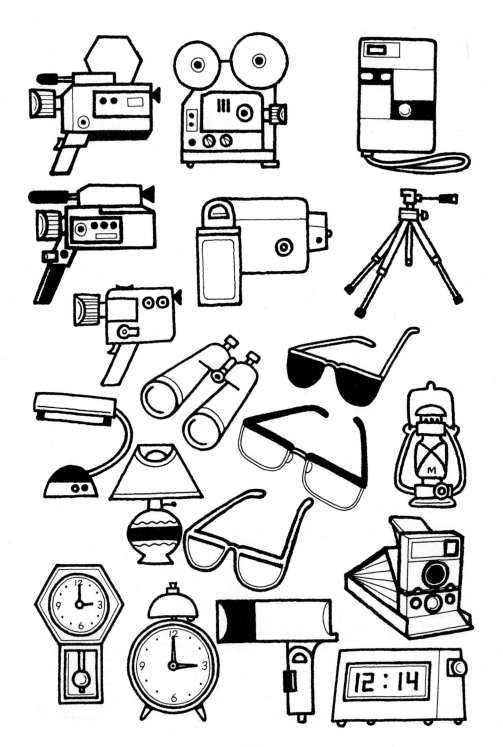

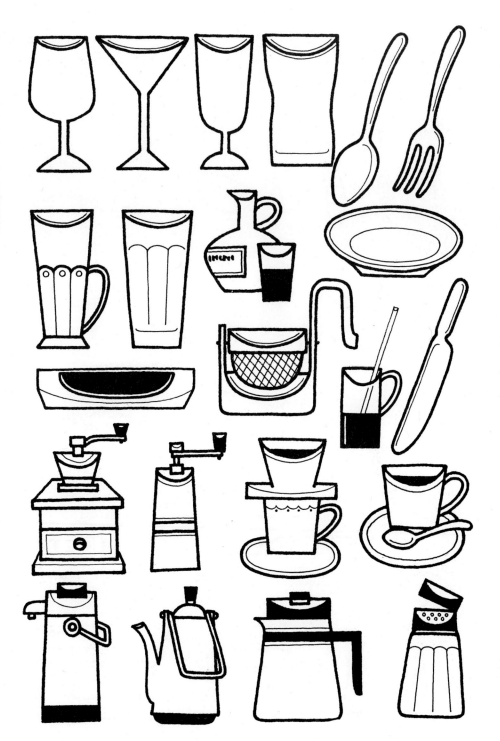

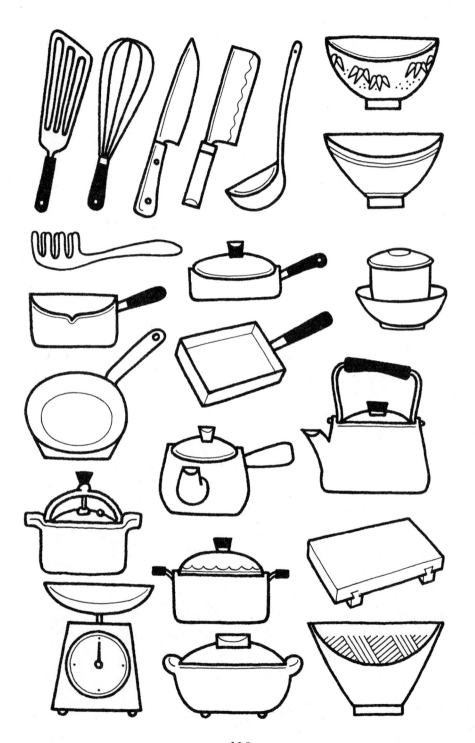

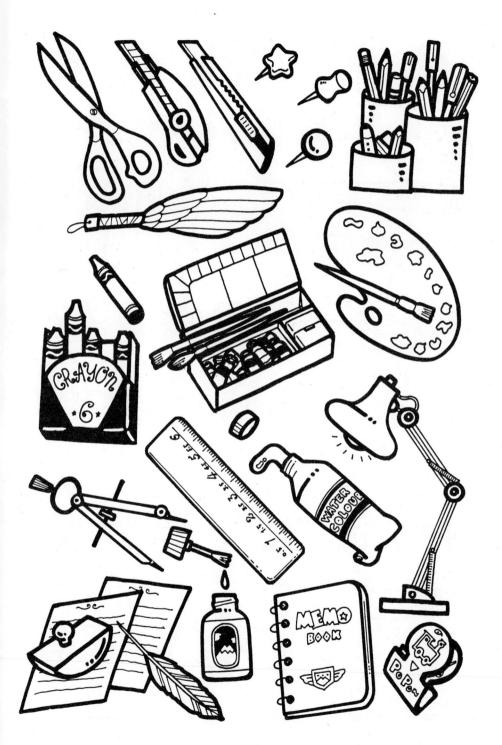

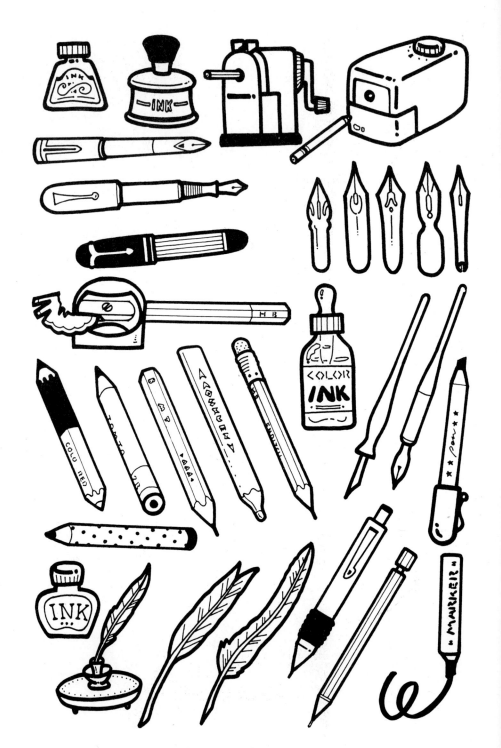

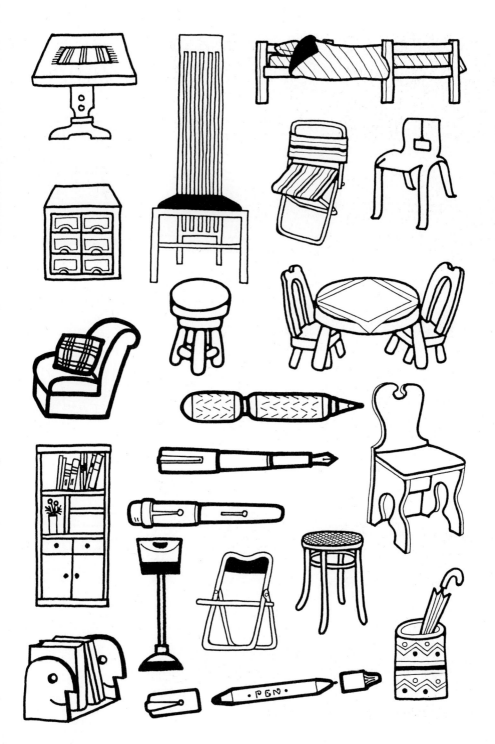

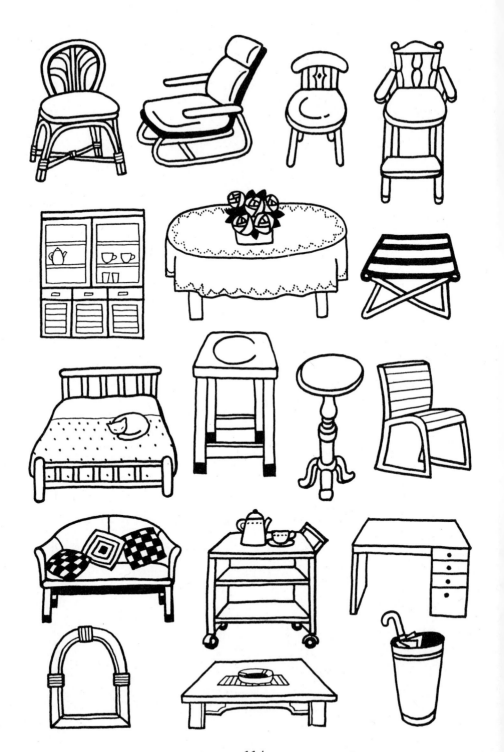

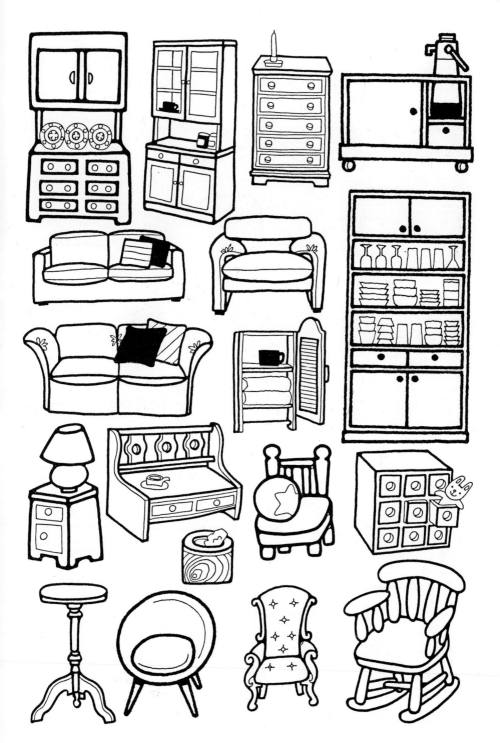

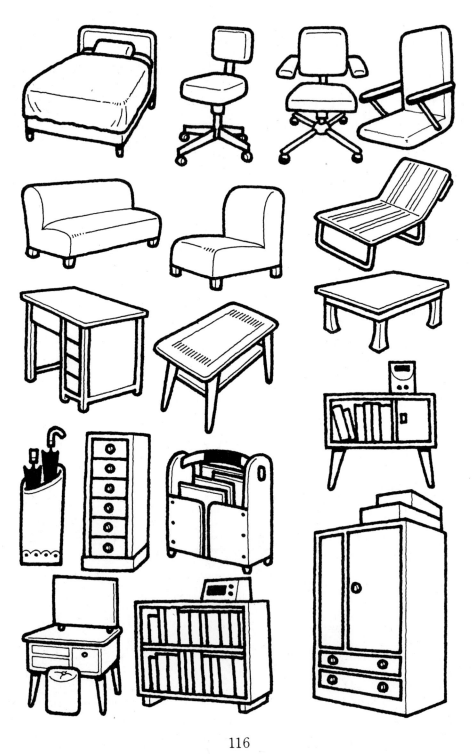

119

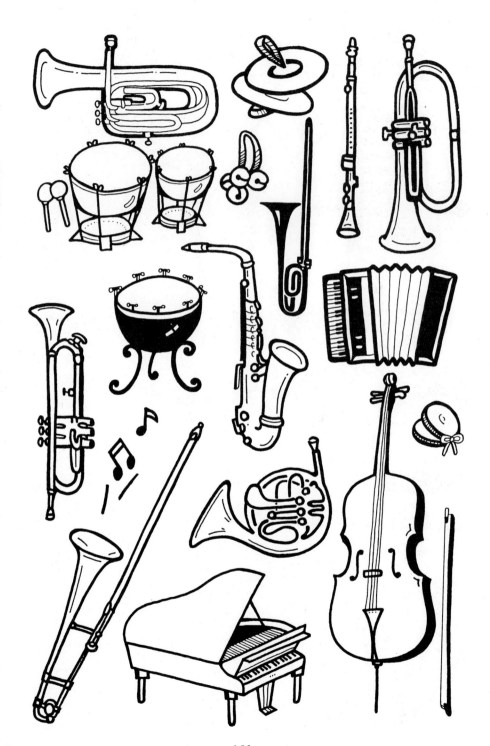

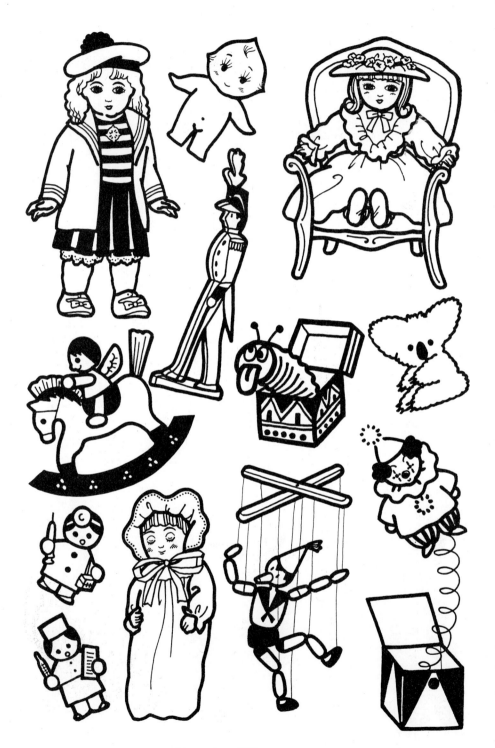

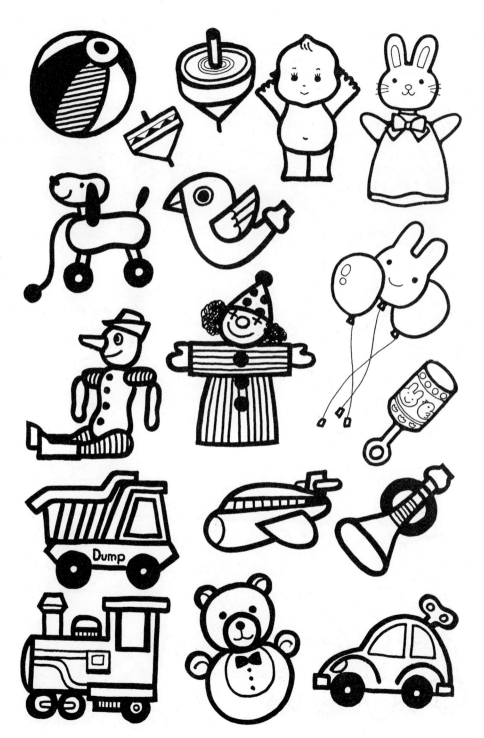

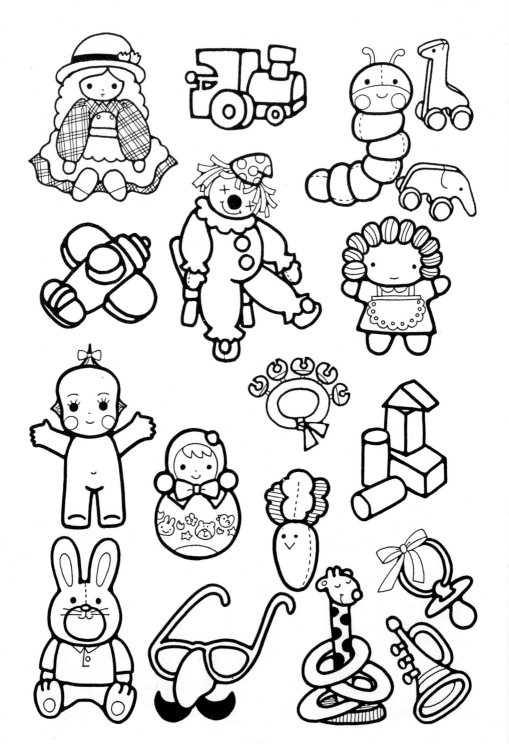

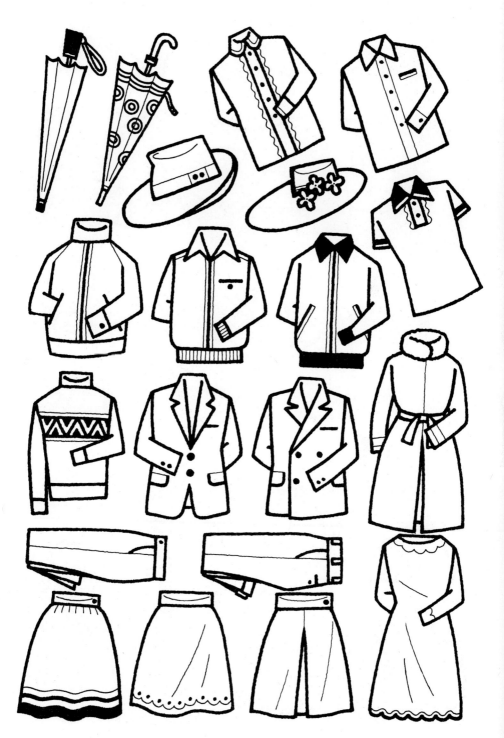

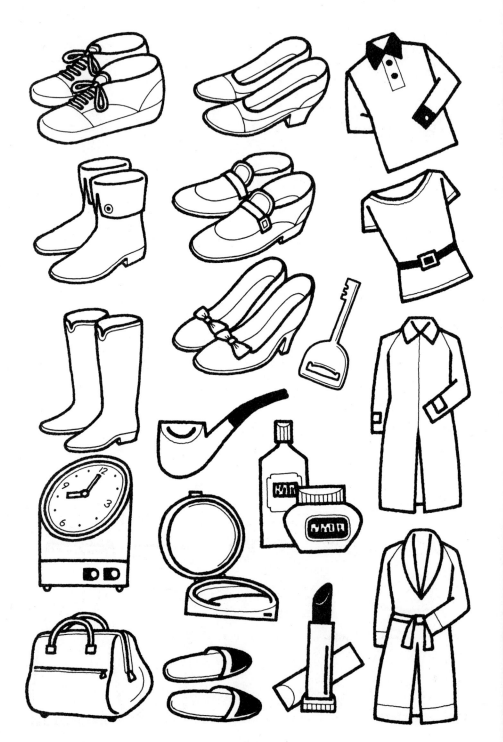

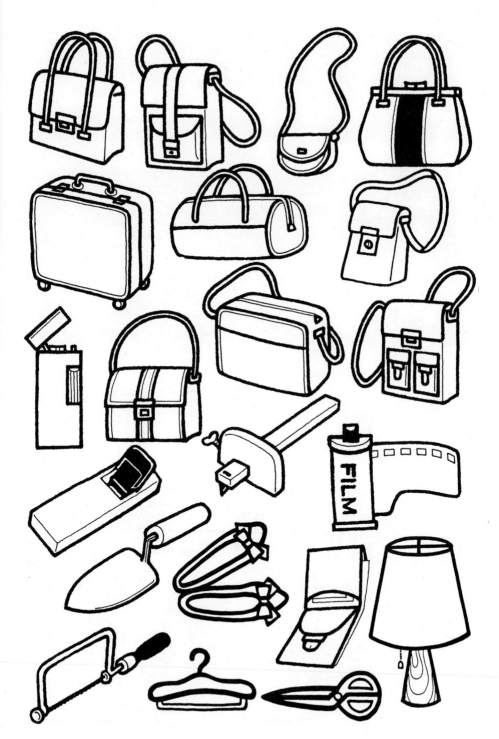

탈 것

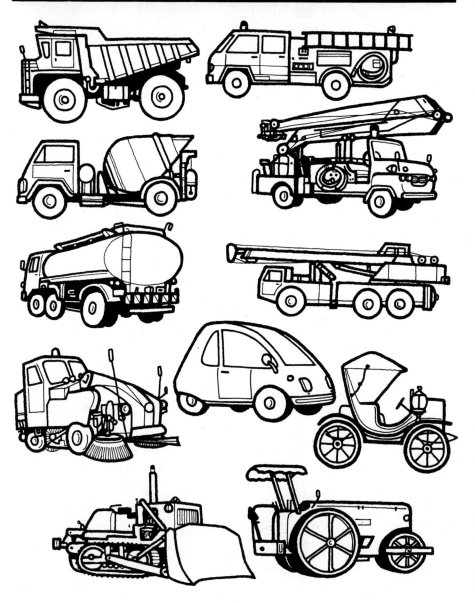

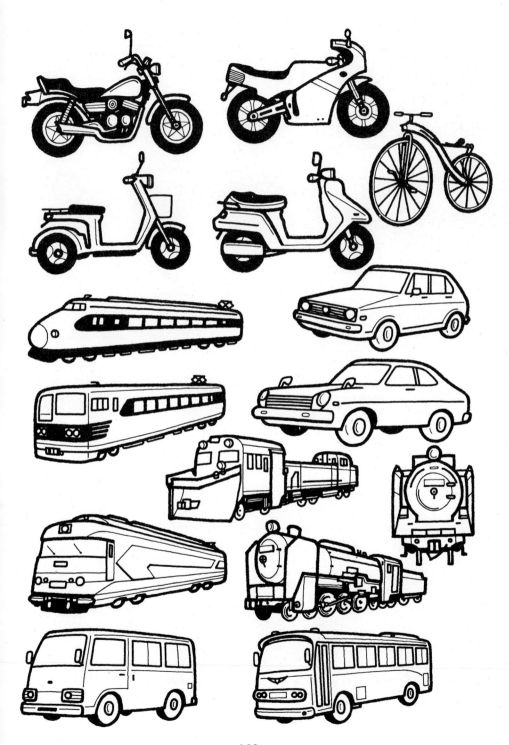

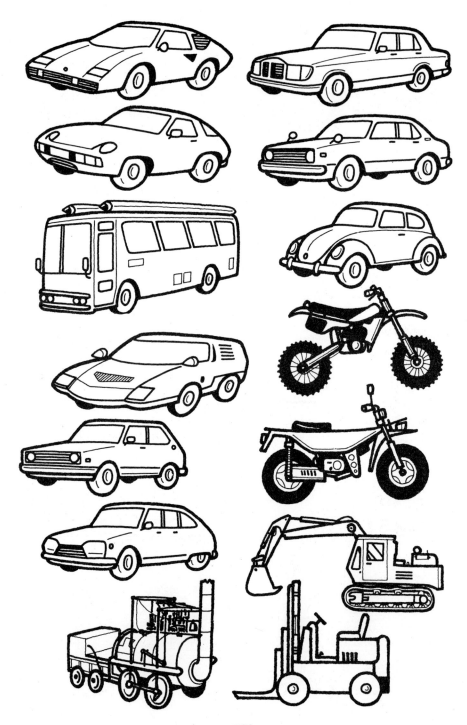

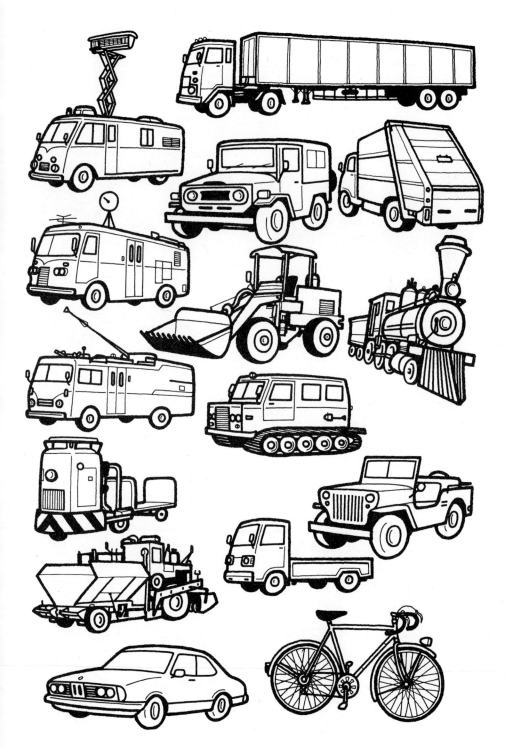

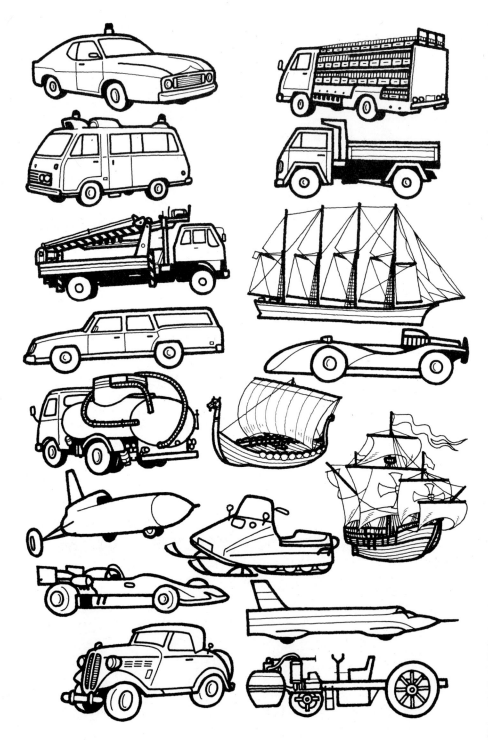

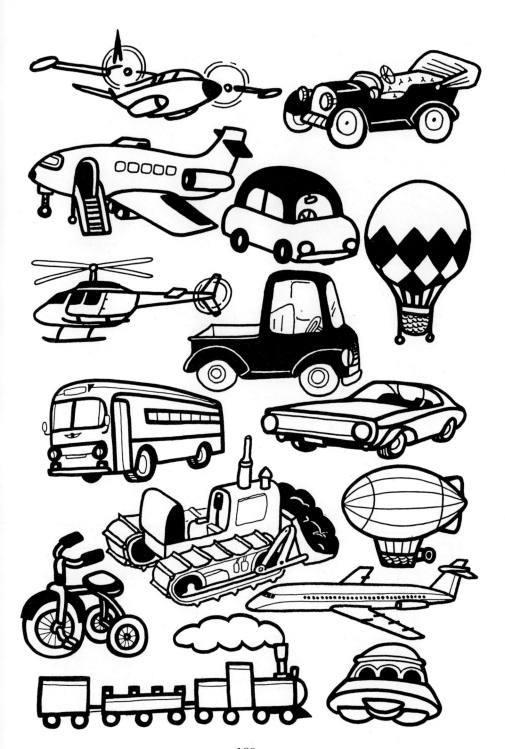

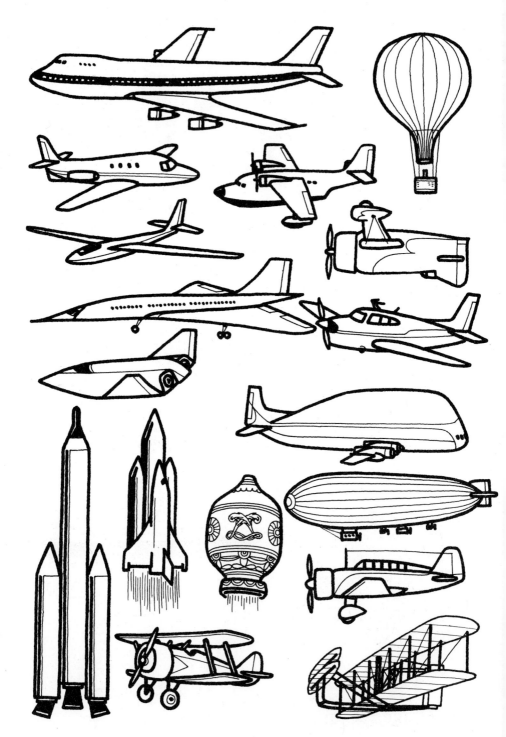

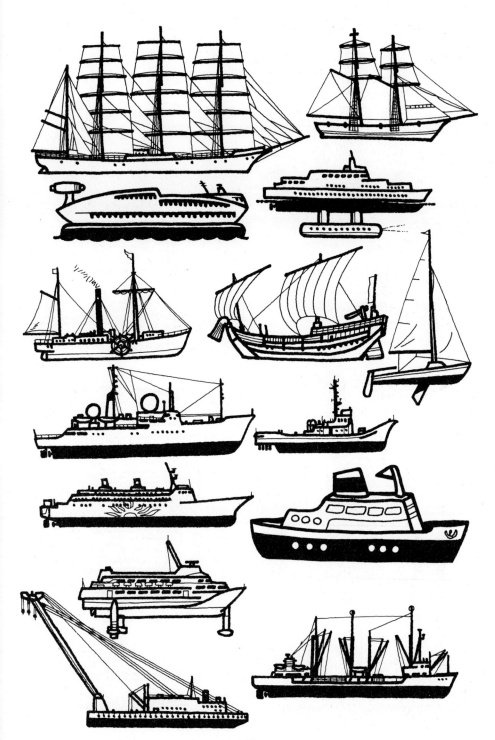

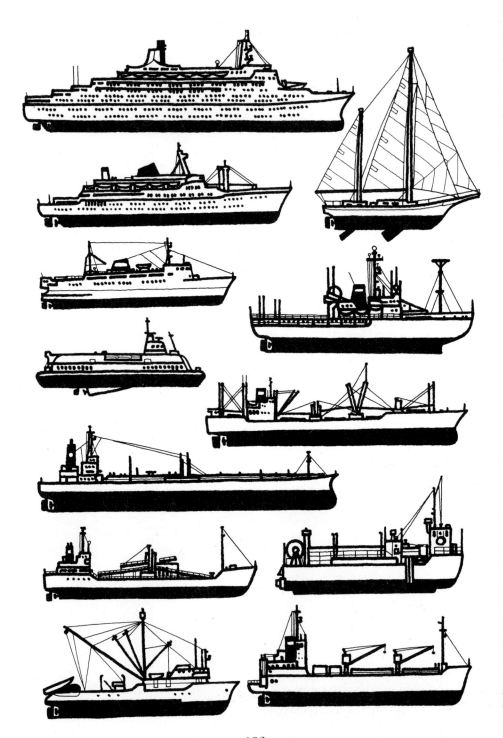

건물·풍경

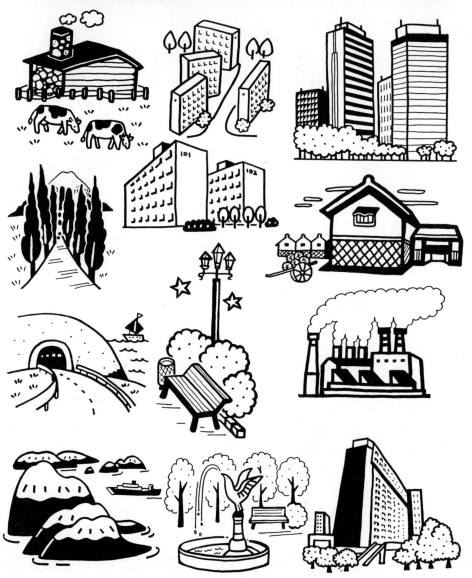

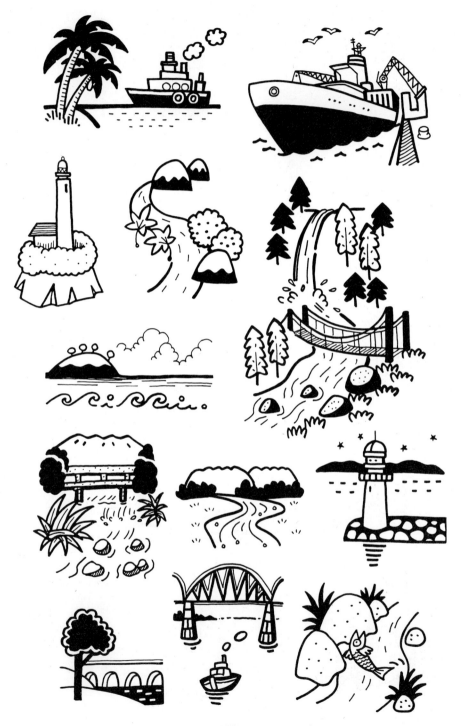

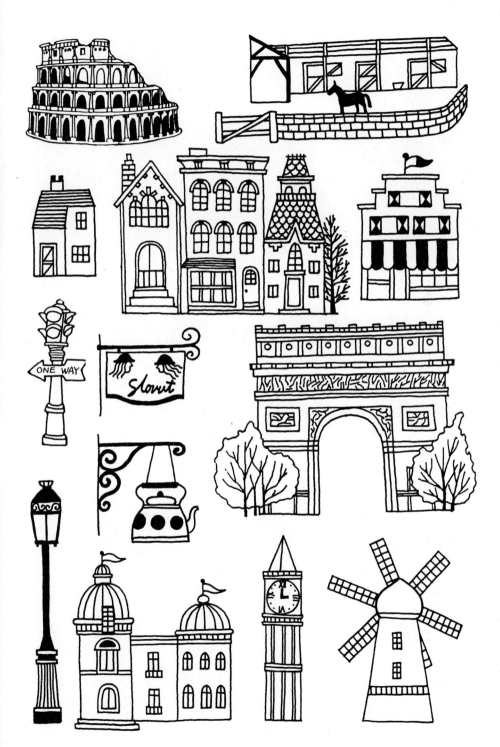

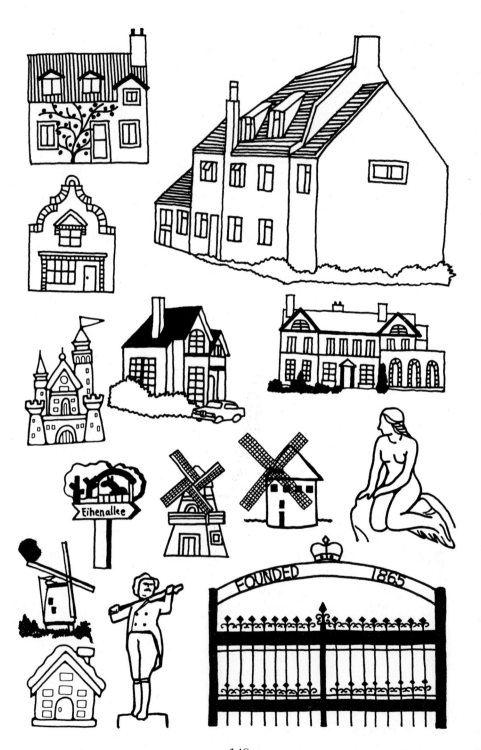

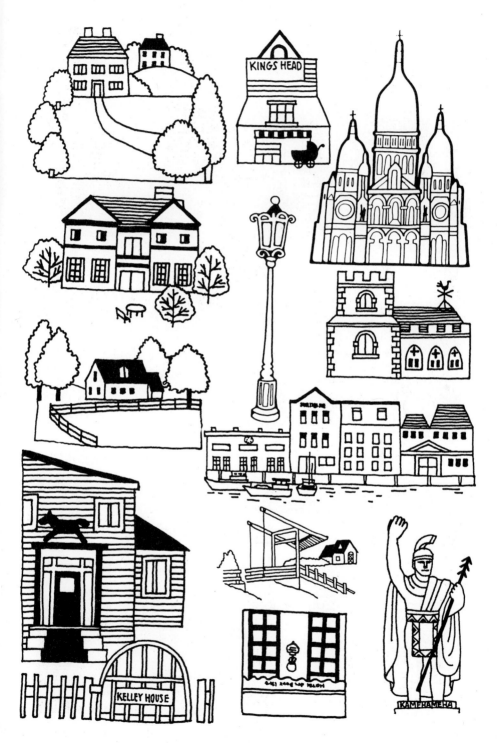

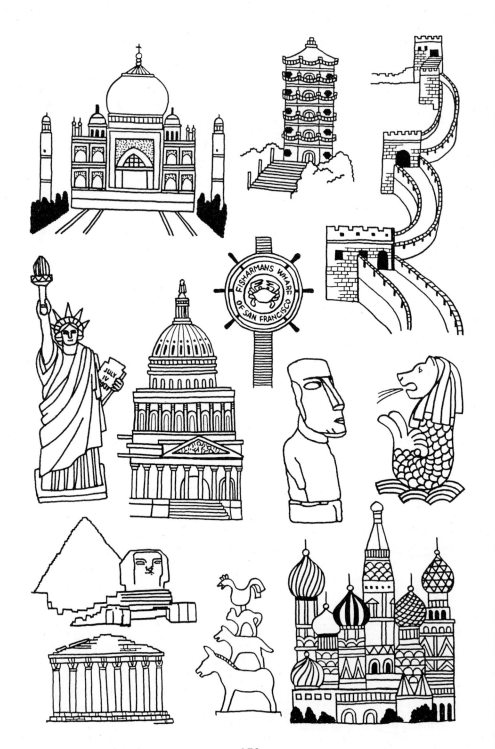

별자리

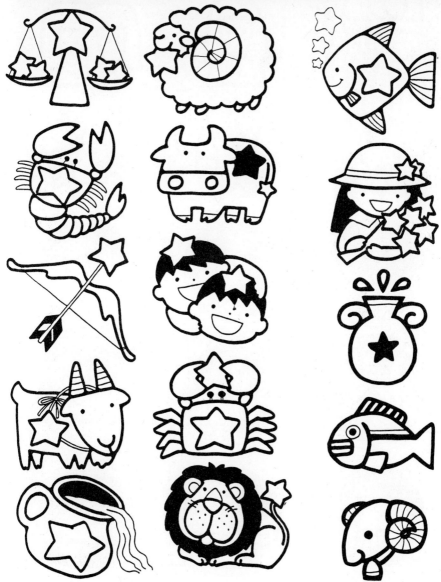

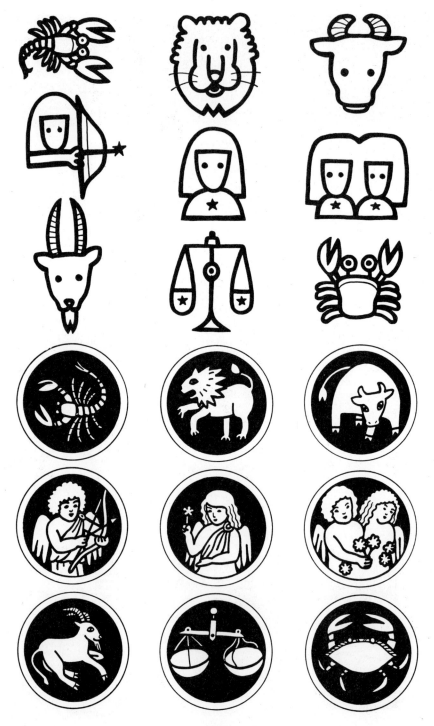

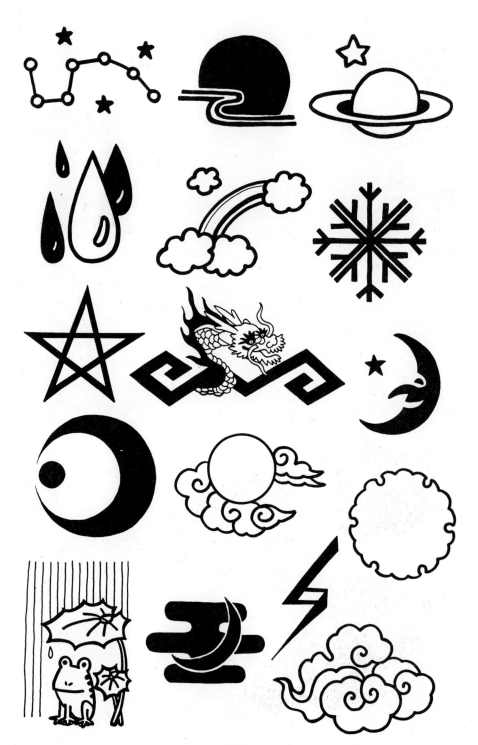

일필(一筆)컷

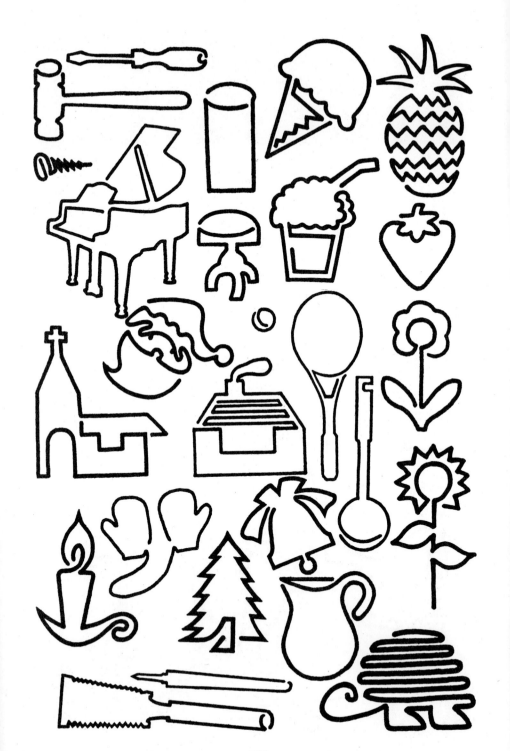

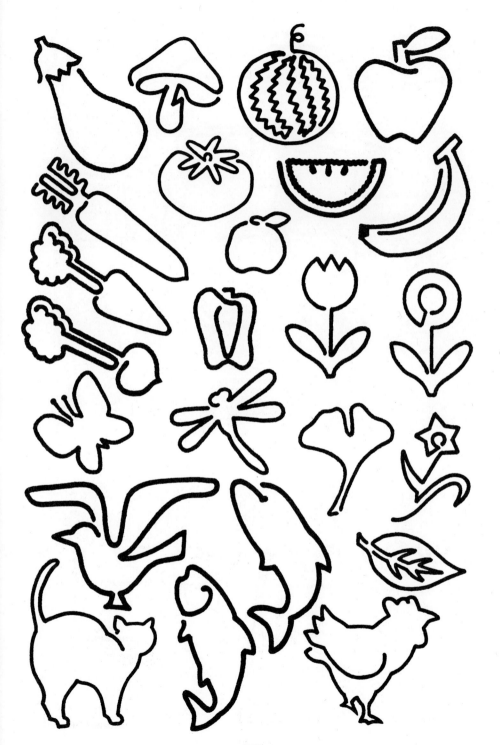

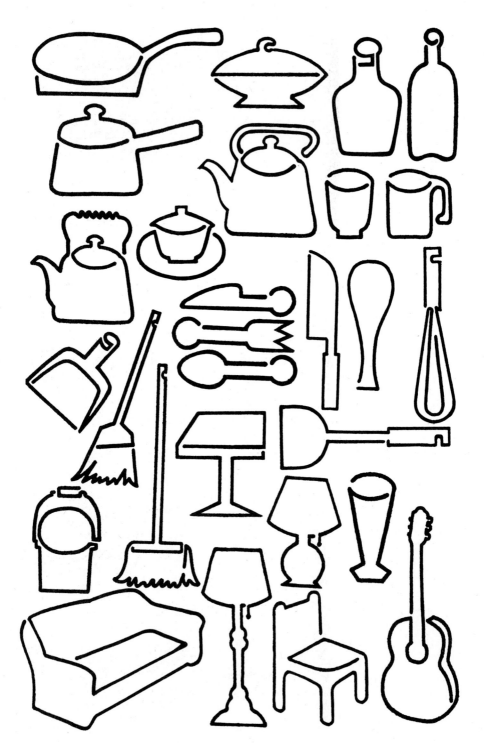

월별 컷 자료

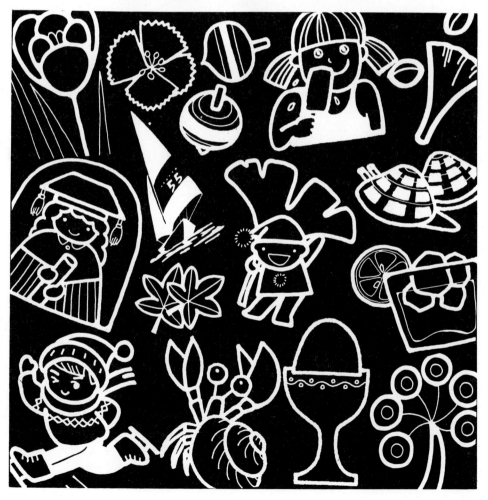

1 월

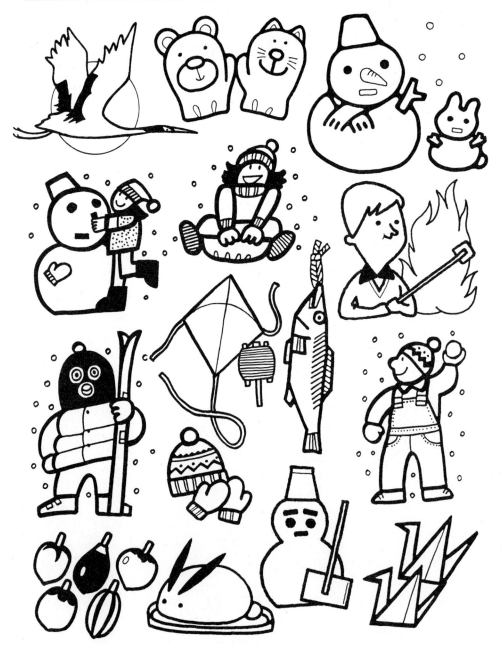

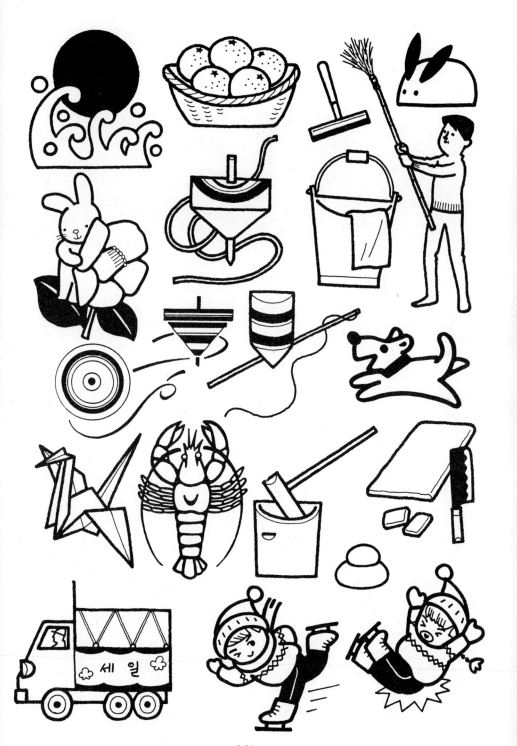

163

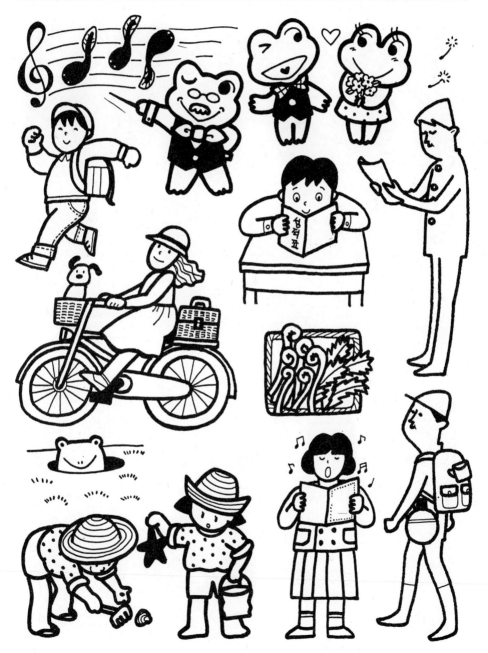

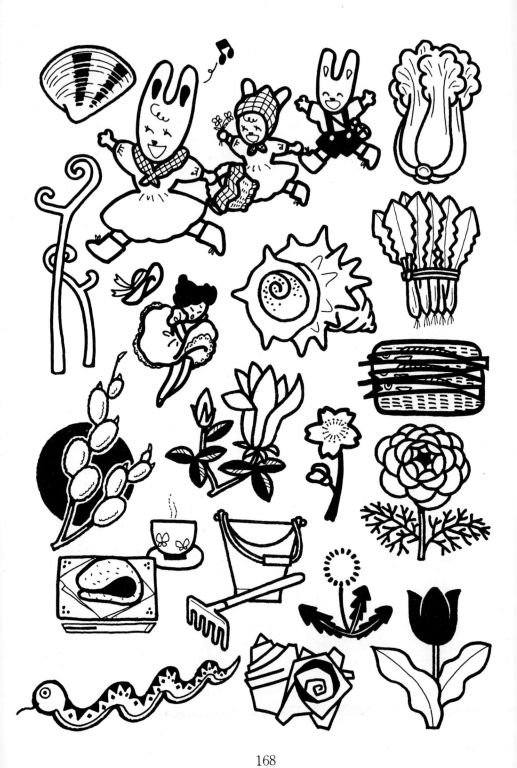

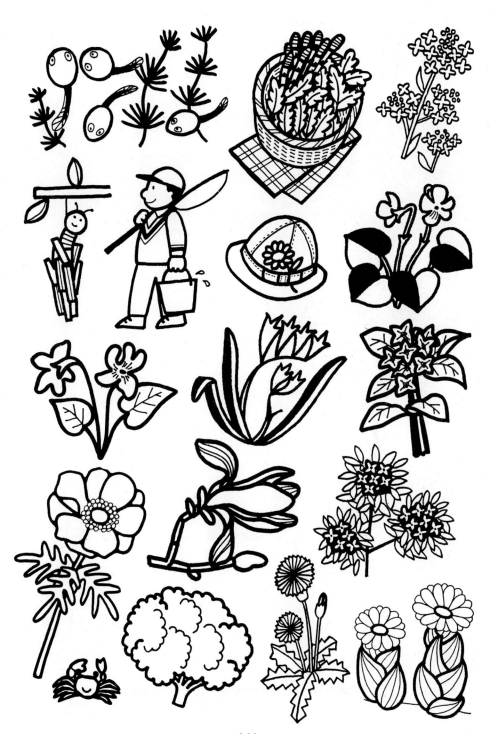

169

4 월

어버이날

6월

183

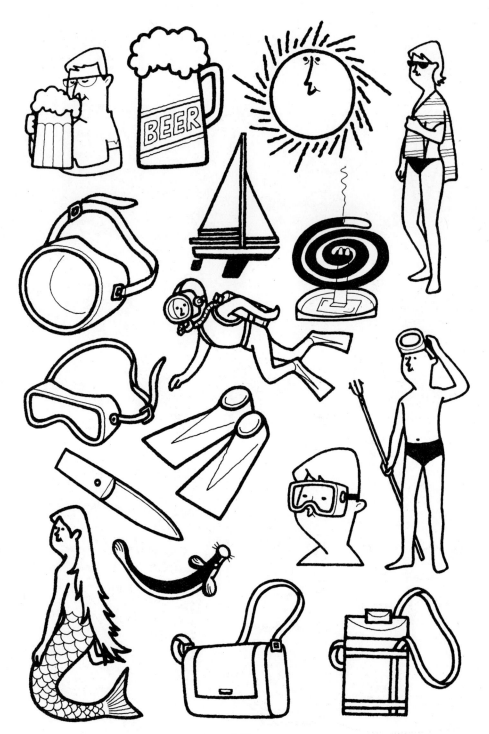

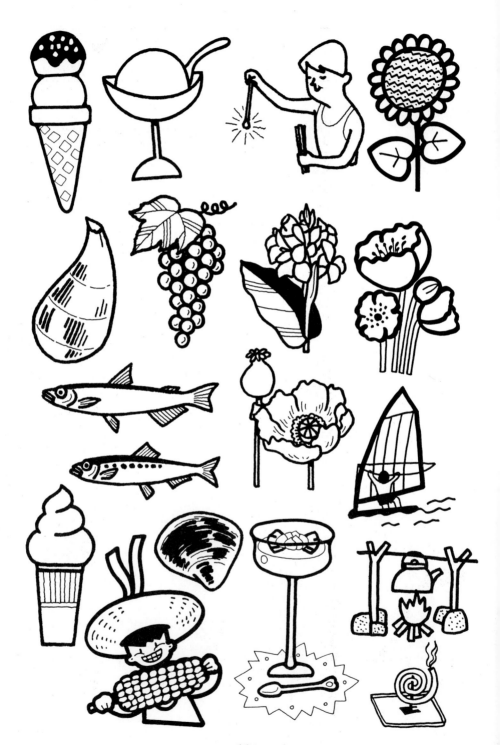

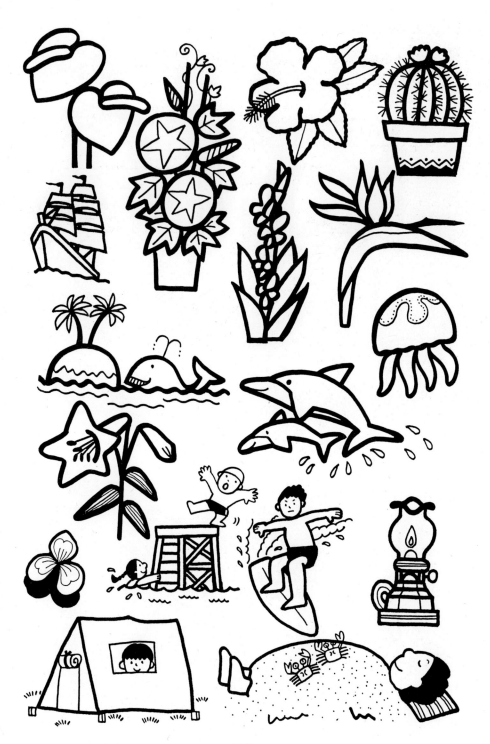

194

199

12 월

211

MERRY X'MAS

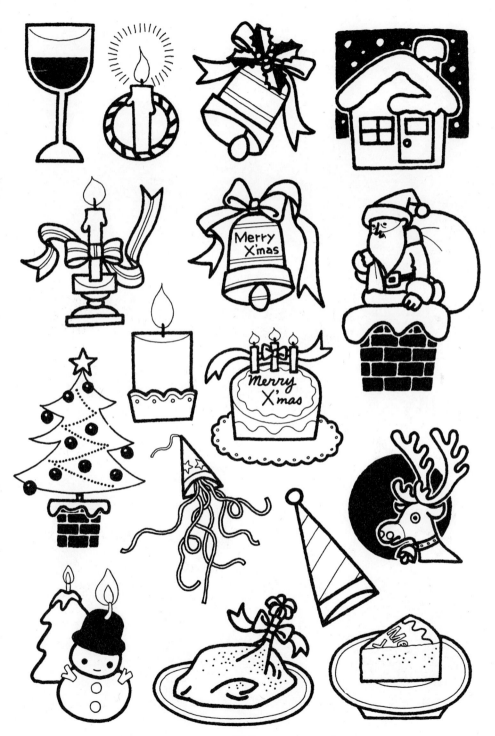

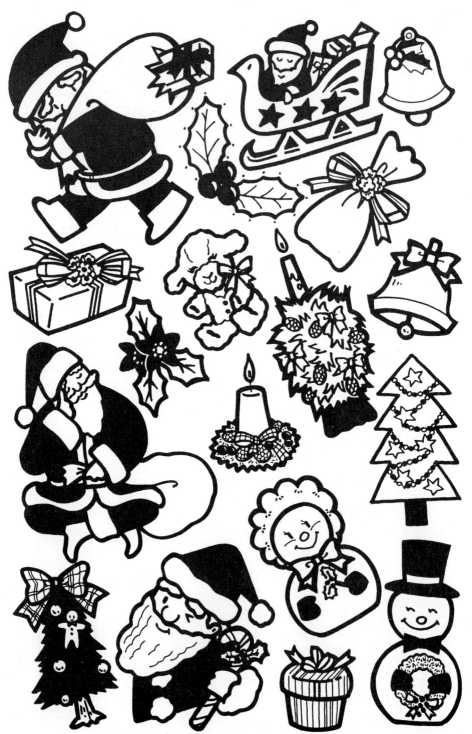

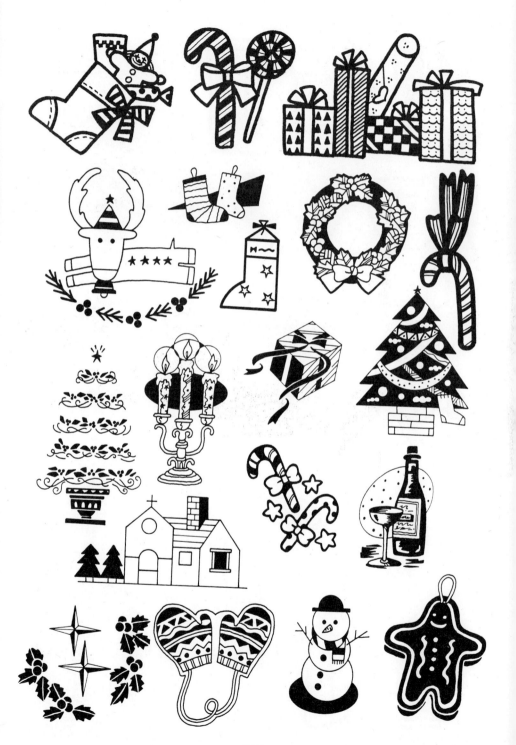

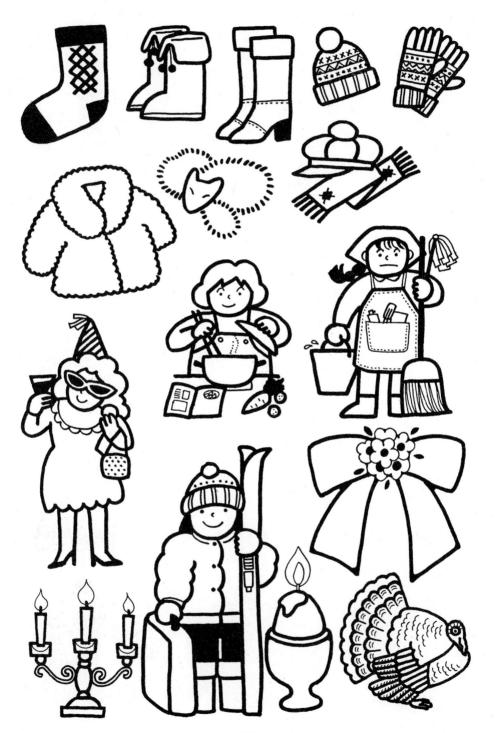

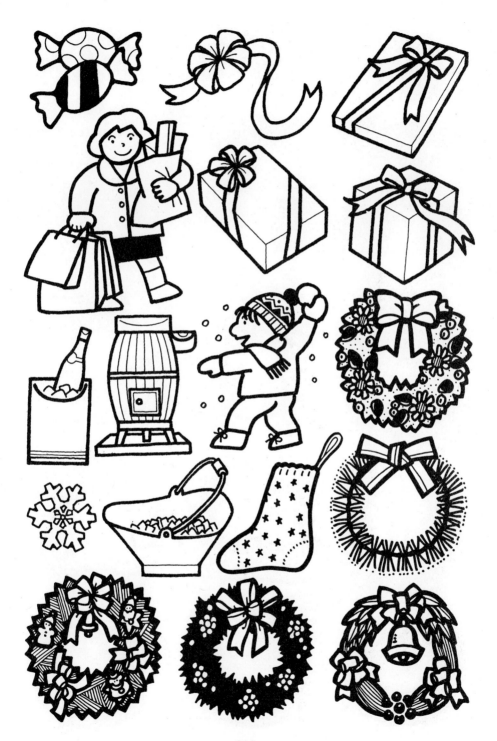

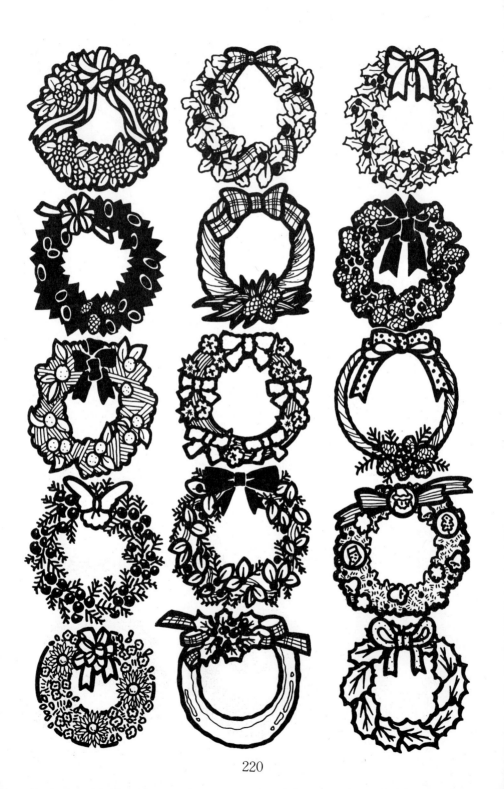

미니 컷

224

판권본사소유

약화5,000컷 02
SKETCH 5,000 CUT
ILLUSTRATION 02

2008년 1월 8일 2판 인쇄
2018년 10월 22일 3쇄 발행

저자_미술도서연구회
발행인_손진하
발행처_ 도서출판 오럼
인쇄소_삼덕정판사

등록번호_8-20
등록일자_1976.4.15.

서울특별시 성북구 월곡로5길 34
#02797 TEL 941-5551~3
FAX 912-6007

값 : 11,000원

ISBN 978-89-7363-163-6
ISBN 978-89-7363-706-5 (set)